SALON DE 1839.

DESSINS PAR LES PREMIERS ARTISTES.

Texte par Laurent-Jan.

1ʳᵉ LIVRAISON.

DE LA CRITIQUE EN MATIÈRE D'ART. — EUGÈNE DELACROIX. ARY SCHEFFER.

PLANCHES : HAMLET — LE ROI DE THULÉ.

PARIS,
AU BUREAU DU CHARIVARI, RUE DU CROISSANT, 16.

1 fr. 50 c. la livraison.

1839.

INTRODUCTION.

DE LA CRITIQUE EN MATIÈRE D'ART.

Il y a quelques années, quand les artistes français se contentaient, selon leur timide coutume, de gémir tout bas et de maugréer à huis clos contre le non savoir et la partialité des gens de presse à l'endroit de l'art, leurs confrères d'outre-mer, se posant nettement en face de la critique, publiaient un manifeste plein d'un calme dédaigneux et d'une haute raison, qui pouvait se résumer ainsi : « Convaincus de l'insuffisance et de la légèreté des hommes qui spontanément se sont érigés chez nous en appréciateurs de nos œuvres, nous, artistes anglais, persuadés qu'une critique ainsi faite nuit souvent à l'art sans le servir jamais, déclarons ne pas reconnaître la compétence du journalisme en cette matière, regardons ses éloges et son blâme comme choses non avenues, et appelons de son jugement, non pas au public, mais seulement à nos pairs. » Certes, nous ne savons pas, en France, un seul peintre, un seul sculpteur qui n'approuve cette conduite du fond de l'ame, et ne soit prêt à agir de même si le cœur ne lui manquait.

Toutefois, comme ce que le public redoute le plus au monde, c'est qu'on lui laisse ignorer ce qu'il doit penser sur quelque chose, et d'être à vide d'opinions sur quoi que ce soit, les jugeurs de la vieille Angleterre, comme bien on pense, ne s'en mirent pas moins en besogne, et le bourgeois de Londres n'en brouta que mieux, chaque matin, les graves élucubrations esthétiques de ces messieurs. Mais l'art égorgé avait du moins poussé un gémissement sous le couteau.

Quant à nous, peuple de braves et de chevaliers s'il en fût, nous trouvons qu'il est de bien meilleur goût de sourire à qui nous poignarde, ce qui est prendre bonnement la duperie pour le courage. — Ah! si de l'artiste au critique les armes étaient égales, si c'était un duel, rien de mieux : on vous tue, tant pis pour vous, il fallait vous défendre. Mais les choses ne se passent point ainsi. Quand votre existence s'est usée dans l'art, votre seul but, quand les études de toute votre vie se sont résumées dans une œuvre, un homme arrive, et, sous le prétexte qu'il pétrit agréablement la phrase, il la prend, votre œuvre, et la dépèce, tableau, statue, partition, peu importe, car il faut qu'il juge : c'est son métier. Et cet homme, qui trouverait absurde avec raison qu'un paysan ne sachant pas lire osât parler de ses feuilletons, ne craint pas de s'ériger en juge suprême d'un art qu'il ignore. Puis, sans mal vouloir, et seulement pour servir des amitiés banales ou des haines frivoles, il vous dénonce en jouant, comme un artiste sans valeur, à ses lecteurs du lendemain.

On nous ferait un vrai plaisir en nous indiquant de quelle manière peut se défendre un homme de talent attaqué ainsi. Attendre et lutter, voilà son lot. Justice lui sera faite, cela est vrai; mais, outre que cette méthode est fort ennuyeuse lorsqu'on est pressé, il est force gens qui, découragés, se prenant à douter d'eux-mêmes, succombent en chemin; et les autres, lorsqu'ils ont touché le but, sont souvent harassés tellement qu'ils n'arrivent que pour tranquillement se reposer.

Si la critique artistique pouvait montrer un seul exemple d'un talent méconnu qu'elle ait découvert et encouragé tout d'abord, on

pourrait hésiter à s'en plaindre; mais jamais chose pareille n'est advenue. Lorsqu'un artiste, marchant dans une voie nouvelle, jette son œuvre au public, il se fait autour de lui une grande rumeur improbative, et il est de l'essence même de la critique de toujours suivre ce premier sentiment de la masse, qui dans ce cas a toujours tort. Mais, lorsque ce bruit est apaisé, la parole des hommes spéciaux se fait entendre et crie à la foule : « Vous vous trompez. » Et la presse, comme un paresseux écho du vrai, vient alors défendre ceux qu'elle avait attaqués en commençant. C'est ainsi qu'elle a procédé avec Prud'hon, Géricault, Ingres et Delacroix.

Un conseil ne peut venir que d'en haut; et, pour que la critique eût quelque portée, il faudrait que l'artiste eût foi dans le tribunal qui le mande à sa barre : autrement elle n'est qu'un obstacle.—Soutenir le contraire serait vouloir prouver que les haies et les murailles, jalonnées dans une course au clocher rendent service aux chevaux. Si ceux qui les franchissent font preuve de vigueur en s'épuisant, beaucoup d'autres s'y brisent les jambes. Il nous semble que ce n'est un avantage pour aucun d'eux.

Il n'en est pas ainsi en matière littéraire. Sans respecter beaucoup ses arrêts, un parterre est toujours plus lettré que la foule d'un salon n'est artiste. Cela est fort embarrassant à dire, mais enfin cela est : l'art est fait par plusieurs pour n'être jugé que par quelques uns. Aux peintres les tableaux, aux sculpteurs les statues, aux musiciens les partitions; mais au public il faut répéter, tout impoli que ce semble au premier abord :

L'art n'est pas fait pour toi, tu n'en as pas besoin.

Viendra-t-on nous objecter que deux artistes, également forts, sont parfois d'opinions complètement opposées? Nous répondrons que, dans les grandes questions, ils seront toujours d'accord, bien que chacun d'eux doive naturellement préférer l'école qui se rapproche le plus de sa manière. En outre, nous nous permettrons de penser que, si deux clairvoyants se disputaient sur la nature d'un objet éloigné, un aveugle n'en devrait pas conclure qu'il y voit aussi bien qu'eux.

Un mauvais peintre et un auteur médiocre pourraient à la rigueur mutuellement se comprendre; mais si vous leur supposez quelque mérite, ils s'éloigneront en raison directe de leur talent. Donnez-leur du génie, et c'est tout un abîme que vous mettez entre eux. Ceci s'explique facilement. Pour l'écrivain à la phrase brillante, le tableau qu'il aura sous les yeux ne sera qu'un prétexte à éloquence, un fil où viendra s'attacher toutes les perles de son style. Voyez galoper ses vives périodes! Comme ces cochers qui des hôtels ne connaissent que la façade, le feuilletoniste tourne autour de l'art et s'arrête à la porte sans y entrer jamais. Vous dira-t-il si cette peinture est solide ou creuse? si ce bras est attaché? si cette figure est ensemble et de la tournure? si ces draperies ont du style? enfin si cela vit et remue? Fi donc! est-ce que tout cela le regarde! Ce qu'il cherche seulement, c'est le sujet. Il part de là, suivez-le si vous êtes agile. A propos d'une marine ou d'un paysage, il va remonter aux mozaïstes byzantins, dont il vantera la sécheresse et la raideur. Tous les rayons du soleil de l'école vénitienne, il les comptera, et la magie flamande et le grand style florentin, rien n'est oublié. En chemin, il rencontre Érasme, Léon X, Henri VIII : il a l'honneur de vous les présenter. Et Raphaël, donc? sans lui l'article serait incomplet; — mais nous nous trompons, c'est *le Sanzio* qu'il faut dire. Le critique est au mieux avec ce cher Sanzio; il le tutoie; et, bien qu'il ait contribué plus que tout autre à incarner l'art religieux, il vous sera donné comme un homme de foi vive. Michel-Ange, l'anatomiste, l'homme plastique entre tous, on en fera un poète sublime à l'occasion de quelques médiocres sonnets qu'il paraîtrait avoir commis en son jeune temps. Saupoudrez le tout de quelques noms inconnus du vulgaire, tels que *Ghirlandajo*, *Bizamio*, *Alunno*, *Fiesole* et *Cimabué*, tous peintres dont notre homme n'a jamais vu un tableau; et si après cela vous n'êtes pas suffisamment éclairé sur la valeur de l'œuvre en question, c'est que sans doute on ne vous en a pas dit un mot.

Bienheureux encore le lecteur si on ne daigne pas lui définir un terme technique. M. Kératry, dans une encyclopédie, emploie quarante colonnes pour ne pas expliquer ce qu'est *le clair-obscur*.

Cela ne peut être autrement : en peinture, l'exécution est tout et le sujet rien; style, caractère, couleur, poésie, tout ressort de l'exécution, justement la seule chose que l'écrivain ne puisse juger. Les artistes s'inquiètent-ils jamais de ce que représentent les œuvres des maîtres; souvent on l'ignore, et cela ne leur ôte nulle valeur. Si cette tête est admirable, que fait son nom. Ceci est une femme que l'on va décapiter : si la scène est bien entendue, bien éclairée, si c'est de bonne peinture enfin, que ce soit Jane Grey ou toute autre, son nom importe fort peu. En règle générale, il faut se défier des artistes à sujets intéressans; c'est à coup sûr un indice de médiocrité; si la foule y court, ce n'est plus de la peinture alors qu'elle voit, ce sont des gens auxquels elle porte intérêt : c'est pour cela que les Marie Stuart et autres femmes persécutées ont toujours eu beaucoup de succès.

Si nous avions besoin de quelques faits, démontrant combien un sujet littéraire devient absurde appliqué à l'art, l'embarrassant serait de choisir. A Ferney, par exemple, dans la maison de chétive apparence que Voltaire nommait poliment son château, entre un portrait de Catherine le Grand brodé au plumetis, et un jeune savoyard d'une figure fort maussade, on fait admirer aux dévots pèlerins un tableau composé par le patriarche et exécuté sous ses yeux à sa complète satisfaction. Il y a là-dedans une demi-douzaine de gros Fanatismes tout rouges ornés de torches incendiaires, plusieurs vieilles Envies toutes livides, et une admirable Discorde. Sur le premier plan sont quelques petits rois à qui l'on dit durement leur fait, et bon nombre de papes dans de gênantes positions. Nous ne parlerons pas des temples décorés de devises polyglottes ni des Renommées trompettantes. Eh! bien, certaines gens prétendent qu'il se trouve là tout un poème, et cela se peut; mais ce qui est certain, c'est que jamais composition plus ridicule ni peinture plus pitoyable n'ont été fixées sur une toile débonnaire.

Ceci vous paraîtrait-il manquer de fraîcheur? Ouvrez certaine revue nouvellement éclose; là, après avoir cité quelques vers de Chénier sur un enfant attirant au son de sa double flûte une troupe de dauphins, un grand résurrectionniste, dont nul ne conteste le talent poétique, s'écrie enthousiasmé : « Quel motif ravissant pour un
» délicieux tableau! Vienne à cette heure un grand peintre, et nous
» aurons un chef-d'œuvre de plus! »

Or, de bonne foi, comprenez-vous bien l'originalité de cette donnée? Voyez-vous ce raoût de poissons mélomanes, dandys maritimes faisant de la plage une avant-scène, pour applaudir ce Tulou en bas âge soufflant dans ses deux tuyaux.

Ah! s'il nous était permis de jeter un coup d'œil sur les critiques contemporains, si.... mais cela ne se peut; ce serait vraiment trop de hardiesse pour une fois.

D'abord poserait devant nous le premier premier-grand-critique; comme ils sont beaucoup de premiers grands critiques, cela, jusqu'à présent, ne comprometttra personne. S'il parle quelquefois passablement peinture, ne lui en veuillez pas trop, c'est qu'il est myope, mais

myope à nez portant. A la hauteur de cinq pieds deux pouces, l'art est à sa portée ni plus haut ni plus bas. En présence d'un tableau de nature morte, qu'il prenait pour la mort de Marino Faliero, — ceci est à la lettre, — nous l'avons vu admirer la noble contenance d'un superbe homard que, vu sa couleur éclatante, il supposait être le doge conspirateur.

Ensuite nous aurions affaire au second premier grand critique, jugeur sévère et flagellant. Prenons garde! celui-ci rit fort peu. D'une main, il tient sa férule, et de l'autre se drape dans son grand style (contrefaçon Port-Royal.) S'il vit d'une douzaine de phrases, c'est qu'il ne les digère pas et qu'il se contente de peu. Il daigne, à la vérité, protéger un peintre et un sculpteur, mais rien de plus, le reste ne vaut pas la peine qu'on s'en occupe. Grand prêtre de l'art, c'est un sacerdoce qu'il exerce. Il ne lui manque que des fidèles.

Puis viendraient les phrénologistes et les utilitaires : — ceux-ci voulant améliorer les masses par la peinture et corriger les mœurs avec des bas-reliefs. On deviendrait zélé chasseur en s'inspirant d'une revue de la garde nationale; de faibles femmes raffermiraient

leur vertu chancelante en contemplant une Lucrèce de marbre; — ceux-là exigeant que, dans le développement du front de Cléopâtre, on devine toute la corruption de l'Orient, et qu'on pressente la décadence de l'empire Romain dans l'œil gauche d'Antoine.

Mais, pour dire toutes ces choses, il faudrait être moins timide que nous ne le sommes.

Ce que nous désirons simplement, c'est que les artistes secouent un joug qu'ils ont porté jusqu'à ce jour avec trop de complaisance.

Enfin (et comme pour trouver la vérité il faut toujours renverser un axiome populaire), nous résumerons franchement notre pensée en disant: Il y a quelqu'un moins apte à juger les œuvres d'art que les bourgeois et les marchands, que les journaux et leurs lecteurs, moins encore que les critiques sus-désignés, ce quelqu'un là, c'est tout le monde.

EUGÈNE DELACROIX. — ARY SCHEFFER.

ous le titre de revue ou coup d'œil du Salon, il est d'usage de faire une nomenclature sans commentaires des principaux tableaux exposés. Comme nous supposons généreusement chacun possesseur d'un livret, nous désirons nous priver de cette ennuyeuse statistique. Une analyse vaut toujours mieux qu'une addition, quand le total ne vous appartient pas, bien entendu.

Nous sommes loin de prétendre établir qu'une parité bien grande existe entre les deux peintres dont nous allons nous occuper. C'est au contraire parce que l'art est considéré par chacun d'eux sous un point de vue différent, que nous avons pensé devoir les réunir ici.

Le talent verveux de M. Delacroix, produit d'une organisation puissante, est par cela même peu susceptible de modifications. Depuis ses débuts nul changement remarquable ne s'est opéré dans sa manière, et nous l'en félicitons grandement. C'est toujours la même fougue, le même éclat dans les compositions mouvementées; c'est la même tristesse élevée dans les sujets mélancoliques; c'est aussi un certain manque d'adresse pour les détails d'arrangement; un osé qui traitent de bizarrerie ces gens qui toujours exigent d'un artiste les qualités opposées à son génie. On ne devrait se montrer rigoureux qu'envers les talens médiocres; il leur est si facile d'être complets!

M. Ary Scheffer, bien différent en cela, joue avec son talent comme bon lui semble. Il le domine, l'assouplit, le transforme. Voulez-vous du Rembrandt? en voici; de l'Owerbeck? en voici encore. On a beaucoup loué M. Scheffer de cette extrême facilité; nous admirons trop cet artiste pour agir ainsi. Il y a, dans ces revirements subits d'un peintre de si haute valeur, une absence de conviction qui nous peine. On arrive plus loin en suivant une seule route; les maîtres ont peu changé ainsi du jour au lendemain, et c'est surtout dans l'art que les conversions doivent se graduer lentement.

Toutefois, ce qui explique ce dualisme dans les œuvres de M. Scheffer, c'est qu'il paraît s'attacher moins à la forme qu'à la pensée. La peinture ne lui semble qu'un prétexte à poésie. En cela, ce peintre pourrait confondre deux arts qui, s'ils veulent trop empiéter l'un sur l'autre, se nuisent toujours mutuellement.

Dans un tableau de M. Delacroix, il n'est pas possible de trouver autre chose que ce que le peintre a voulu y mettre; la pensée y est formulée nettement. Devant celui de M. Scheffer, le spectateur est libre, selon son imagination, de poétiser à son gré le sujet; c'est un instrument sur lequel chacun peut jouer sa mélodie favorite. Le premier de ces artistes fait de la peinture poétique, le second de la poésie peinte. Dans ces deux résultats que nous indiquons, sans les vouloir juger, de quel côté se trouve le vrai?

Exécuté plus qu'une esquisse, mais par malheur un peu moins qu'un tableau, l'*Hamlet* de Delacroix est une œuvre d'une profonde mélancolie. Combien Hamlet est noble et simple! Rien dans sa pose ne rappelle le byronisme, ce genre exécrable qu'aiment tant ceux qui prennent l'affectation pour le sentiment. Sans efforts, sans prétentions, comme cette toile est saisissante! L'on comprend bien l'homme entre la douleur de la veille et la folie du lendemain, et le fossoyeur, n'est-ce pas ce brutal insouciant ne voyant qu'un os dans le crâne d'Yorick?

Eh bien! tout cela ressort de l'exécution sans lui nuire, sans empêcher cette peinture d'être d'un faire solide et d'une ravissante couleur. Ce tableau serait toujours fort beau, quand bien même vous n'auriez pas lu Shakespeare.

Le ciel ne nous paraît pas assez simple, le bras d'Horatio se comprend peu et l'homme vu de dos est d'un ton un peu cru; mais les vêtemens noirs d'Hamlet sont d'une étonnante couleur, et sa tête est admirable d'exécution et de pensée.

Quoique d'un aspect puissant, la *Cléopâtre* du même peintre ne nous semble pas mériter des éloges aussi absolus. La tête de cette reine, d'un grand style et d'un beau caractère, est cependant d'une couleur un peu grise et d'un travail fatigué. L'épaule est d'une grande finesse de ton, ainsi que la draperie jaune sur le sein; mais le bras droit s'attache-t-il bien? et le poignet n'est-il pas embarrassé? C'est en hésitant que nous faisons ces questions; le paysan aussi se lit difficilement. Nous espérons nous tromper; mais malgré les grandes qualités de cette œuvre, nous lui préférons la *Médée* de l'année dernière.

Le *Roi de Thulé*, l'un des six tableaux exposés par M. Scheffer, est sans contredit celui que nous préférons et l'un des plus remarquables de tout le Salon. Le vieux monarque assis boit ses larmes dans un vase d'or. Ce sujet prêtait fort au talent d'expression rêveuse que possède M. Scheffer. Cette toile est exécutée grassement et par glacis dans la première manière de l'artiste, comme le *Larmoyeur*, ce que du reste nous croyons être son sentiment véritable. La tête du roi est fort belle, et elle a de plus le mérite de ne rappeler en rien le modèle à barbe poussif d'atelier. Les yeux vitreux sont bien usés par les larmes; pourtant il n'y a rien de mieux comme métier que les mains, d'une étonnante exécution. Jamais M. Scheffer n'a fait de peinture meilleure.

Les ors du vase et de la coiffure, bien qu'habilement touchés, sont quelque peu clinquans, et si l'on voulait chercher sévèrement un défaut à ce tableau, ce serait de manquer de solidité.

La *Marguerite sortant de l'église* est peinte d'une façon tout opposée. Ici ce n'est plus la couleur et le vague que cherche le peintre, c'est le caractère et la pureté. La scène est simplement disposée. Suivi de bourgeois et d'enfans, et aperçue par Faust, Marguerite descend les marches du porche. Son costume blanc est adroitement arrangé; toute sa personne est candide et simple. Seulement à force de vouloir être naïve sa tête est devenue plate et se découpe sèchement sur le col. En exagérant toutefois on lui trouverait quelque air de famille avec l'épouse du roi de cœur. Quoique finement dessinées, les mains manquent de modelé. En général on ne sent pas assez les os sous les chairs. La figure de Faust est taillée durement; celle de Méphistophélès au contraire est très spirituellement rendue.

Le *Christ sur la montagne* procède, comme exécution, du *Roi de Thulé* et de *Marguerite*. L'expression du Christ, plus humaine que divine, est pleine à la fois de souffrances et d'espoir. Le mouvement des bras n'est pas réussi, et se rapproche plus de la natation que de la douleur. Les mains sont encore belles, et l'ange, d'une assez bonne couleur, manque de caractère et a les ailes mal attachées.

Sous le nom du *Mignon de Wilhem Meister*, M. Scheffer nous montre encore deux études de jeunes filles fort jolies. La tête de celle posée droite est d'une nature très fine; pour l'autre, c'est une ancienne connaissance que nous aimons tous. C'est cette délicieuse enfant qui, dans les *Femmes souliotes*, va se précipiter du rocher; c'est elle qui plus tard se précipite dans les bras de son père à l'approche de l'ennemi; c'est elle encore qui, pendant la tempête sur le bord de la mer, se précipite au pied d'une croix. Nous sommes vraiment heureux de la retrouver dans une pose si tranquille: c'est la première fois qu'elle agit sans précipitation.

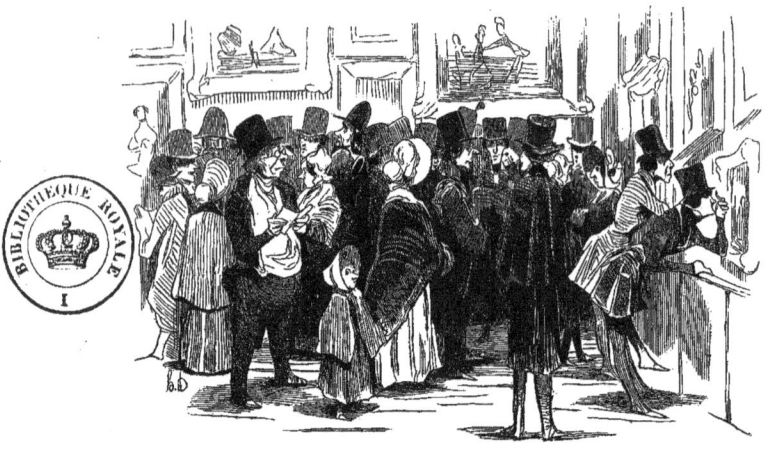

HORACE VERNET.

Parmi les artistes contemporains, il en est beaucoup à qui la société ne paie pas en gloire ou en fortune l'intérêt de leur talent. Se montrer à leur égard réservé et flatteur même, plutôt qu'impartial, est donc acte de justice, car s'ils ne jouissent pas des bénéfices d'une grande réputation, c'est bien la moindre des choses qu'ils n'en supportent ni les ennuis ni les inconvéniens. — Il est d'autres artistes, au contraire, dont la popularité, s'instituant le banquier naturel, place le mérite à un denier tellement élevé que cela frise l'usure.

lons nier aucune des facultés brillantes qui le distinguent à un si haut point. Facilité inouïe, verve, adresse de composition, nous admirons tout cela en lui. Seulement, pour indiquer ce qui lui manque, nous aurons recours à un conte de Perrault légèrement modifié.

Donc, il y avait une fois un peintre et sa femme qui se désolaient fort de n'avoir pas d'enfant; le peintre surtout, qui souhaitait ardemment un fils pour l'élever dans son art.

Un jour leur désespoir cessa : ce fils leur fut donné.

Si la critique peut se trouver parfaitement à l'aise, c'est sans contredit avec ces derniers.

Alors le peintre dit à sa femme de préparer un grand repas; puis il courut convier à dîner toutes les fées de sa connaissance, pour qu'elles dotassent son rejeton des qualités qu'il jugeait indispensables pour qu'il devînt un grand artiste.

Pas une de ces dames ne fit défaut. Le festin fut grandement joyeux, et, au dessert, les fées se levant toutes, l'une d'elles dit au

En plaçant M. Horace Vernet dans cette catégorie, nous ne vou-
SALON DE 1839.

père : « Ton fils fera dix fois plus de tableaux qu'aucun peintre connu. » Le père la salua respectueusement et lui remplit son verre. — Une seconde lui promit de l'esprit autant que vingt vaudevillistes. Le père, homme de sens, se contenta de saluer celle-ci fort sèchement. — La troisième prit l'enfant dans ses bras et murmura, en le baisant au front : « Je te doue de l'épisode guerrier,

et t'adjuge tout Napoléon depuis la lieutenance

jusqu'à Sainte-Hélène ; tu posséderas à fond la vivandière pansant le soldat blessé, le fils embrassant son vieux père après les dangers d'une bataille, et le grenadier mourant qui se pose sur le coude pour crier : Vive l'empereur ! »

Une vieille fée lui octroya en outre une prodigieuse mémoire ; — une jeune lui donna du goût ; — la dernière enfin lui prophétisa des croix de toute grandeur, des amitiés d'autocrate et des tutoiemens royaux. Bref, l'enfant reçut de quoi défrayer une douzaine d'hommes supérieurs ; ce fut une telle pluie battante de présens, une explosion si bruyante de vœux, que l'enfant se réveilla et se prit à pleurer.

Comme le père était occupé à remercier dignement les fées, entra tout à coup une belle et noble femme, conduisant par la main deux superbes enfans.

C'était tout simplement la fée de la Peinture avec ses deux filles chéries, l'école italienne et l'école flamande. Ayant jeté un coup d'œil sur la table et n'y voyant point de place réservée, elle dit au peintre en souriant : « Je ne puis retirer à ton fils ce que mes rivales viennent de lui accorder ; mais qu'il ne compte jamais sur ma protection. » Le père eut beau supplier, lui jurer que ce n'était pas oubli de sa part, puisque jamais il n'avait eu l'honneur d'entendre parler d'elle ; la Peinture fut inflexible et sortit en répétant d'une voix courroucée : « Qu'il fasse donc ses tableaux sans mon aide ! »

Et toutes les fées s'écrièrent en chœur : « Oui, notre protégé fera des tableaux sans toi ! »

Sans garantir l'authenticité de cette anecdote, elle nous semble résumer fort exactement les talens divers de M. Horace Vernet.

En effet, depuis ses compositions de *Malek-Adel* jusqu'à son *Agard chassée*, jamais une faute grave de goût, jamais une maladresse ne lui est échappée. La mise en scène de ses sujets est toujours ingénieusement comprise. Chacun de ses personnages est bien dans l'esprit de son rôle ;

et, comme dans les laques de Chine, il ne s'y trouve personne d'inoccupé. — Mais aussi il ne s'est point révélé chez M. Horace Vernet une seule des qualités qui constituent la peinture proprement dite. L'harmonie, nécessité absolue, lui manque totalement, à ce point qu'il ne soupçonne encore moins que la couleur. Dans ses œuvres, chacun des personnages est peint comme s'il formait un tableau à lui seul ; qu'il se détache sur un fond rouge ou sur un ciel bleu, essentiellement égoïste, il ne s'occupe nullement de ce qui se passe autour de lui. Il en résulte que tous se découpent crûment et sèchement les uns sur les autres, comme s'il ne se trouvait entre eux aucun espace. C'est surtout dans les trois toiles consacrées à la *Prise de Constantine* que saillit davantage cette absence d'harmonie.

La plus grande parmi ces toiles est la mieux entendue comme effet. La lumière, sans cependant rappeler en rien le soleil, est assez bien disposée, ce qui rend la composition moins diffuse que dans les deux autres. Les soldats, suffisamment dessinés, sont campés solidement. Troupiers, officiers, canonniers, généraux, tous sont bien à leur poste. C'est exact et détaillé comme un rapport au ministre de la guerre, et ce doit être vrai de localité comme un plan d'ingénieur. En somme, c'est un bulletin encadré, et voilà tout. Vainement chercheriez-vous de la profondeur dans cette scène ! les personnages du fond se profilent tout aussi durement que ceux des premiers plans ; et les figures, les accessoires et le terrain, très habilement brossés, sont d'une couleur opaque, grise et terreuse.

Dans le tableau placé à la droite de celui-ci, l'œil cherche avec peine à s'arrêter sur quoi que ce soit. La lumière est également répandue sur tous les points, ce qui produit une cohue de pantalons garance, de capotes bleues, de shakos noirs et de guêtres blanches, où il est impossible de rien saisir. Joignez à cela que les fabriques du lointain viennent tomber sur les devans. Abstraction faite de ces défauts, l'arrangement est un véritable tour de force. Il y a un

admirable entraînement dans la colonne qui veut gravir la brèche, et chaque soldat pris à part agit avec une ardeur véritable.

Quant à la *Chasse aux Lions*, quoique franchement exécutée, cette composition a le tort de sentir la mise en scène de théâtre. Les animaux attaqués se défendent avec gracieuseté, et les Arabes ont une fureur de très bon goût. Tout, jusqu'à la poussière, est d'une extrême propreté. La crinière des lions est parfaitement bien peignée, et les vêtemens de leurs agresseurs sont exempts de souillures. De part et d'autre, c'est du courroux en grande toilette.

Résumons-nous : M. Horace Vernet possède un grand nombre de qualités : jamais homme ne fut doué d'une fécondité aussi prodigieuse ; disons plus, nul peintre ne serait peut-être capable d'entreprendre ce que fait M. Horace Vernet. Seulement il n'est pas bien certain que ce soit là vraiment de la peinture.

DECAMPS. — A. BRUNE.

S'il est vrai qu'on ne puisse avoir d'esprit que contre quelque chose ou contre quelqu'un, il est impossible de n'être pas complètement ennuyeux en parlant de M. Decamps. C'est amusant comme un point d'admiration.

Non pas qu'on ne puisse avoir une sympathie plus prononcée pour tel autre peintre ; mais cet artiste rend si entièrement ce qu'il veut, tout cela est si étourdissant de peinture, si prodigieux de couleur, si parfaitement étudié d'arrangement, qu'une seule chose est à craindre avec M. Decamps, c'est qu'il ne veuille faire mieux que Decamps et qu'il ne s'efforce d'aller au-delà de lui-même.

Arrivé à ce point, un peintre peut faire autrement, mais non progresser. Nous dirons même que la *Bataille des Cimbres* avec toute sa furie, et le *Corps-de-Garde turc* avec ses chameaux qu'on aperçoit au loin dans le soleil et la poussière, nous semblent aussi beaux que ses tableaux de cette année, tout admirables qu'ils soient.

La manie d'exiger toujours du mieux est souverainement absurde. Lorsqu'on est au plus haut, monter c'est se soutenir. Quand un jeune artiste débute, à la vue de son œuvre, telle complète fût-elle, chacun s'écrie : « Ah ! ceci promet. » Nous avouons n'avoir jamais compris cette exclamation. Si c'est vraiment beau, cela ne promet pas, cela tient.

Sans imitation d'école, sans viser à l'originalité, dès ses premiers essais, M. Decamps s'est tout à coup révélé lui : coloriste, sans rien sacrifier à cette qualité, il a trouvé un faire que nul ne soupçonnait. Beautés et défauts même, si l'on en croit trouver, tout lui est propre. Comment peint-il ? C'est ce qu'à leurs dépens de pauvres imitateurs ont voulu deviner. Sans sécheresse, comme sans escamotage, terrains, murailles, figures, accessoires, draperies, tout est rendu d'une inconcevable façon. C'est une peinture dans la peinture. Certaines gens vous assurent gravement qu'il y a du hasard dans les résultats obtenus par M. Decamps ; en tous cas, ce hasard est fort de ses amis, car il ne l'a jamais abandonné.

L'éblouissante habileté de ce peintre a même été poussée trop loin dans quelques-uns de ses tableaux ; ainsi, dans le petit paysage où se trouvent des paons, si le lac est profond et limpide, si les arbres, quoique manquant d'air, ont une délicieuse silhouette, le terrain qui s'avance sur l'eau est tout à fait dépourvu d'épaisseur, et les personnages du fond, trop minutieusement terminés, semblent *agathisés*.

De même, dans le village romain, le ton bleuâtre des murs dans l'ombre leur donne l'aspect de l'albâtre, et les linges sont solides comme les murs. Ces imperfections, loin de venir d'impuissance, sont au contraire des qualités exagérées, défauts que l'on aime parce qu'ils sont la conséquence forcée du talent. Si les fonds, par exemple, qui sont exactement à leur place comme lignes et comme tons, ne s'éloignent pas assez, c'est que l'exécution est si forte chez M. Decamps qu'elle ne peut s'amoindrir là où peut-être on le désirerait.

Par une singulière interprétation, comme les scènes de la Bible se déroulent sur un sol brûlant et sous un ciel de feu, il est convenu, parmi quelques peintres de ce temps, de traiter les sujets hébraïques d'une façon froide et grise. Or, là, selon eux, pas de style : c'est par une tristesse monotone qu'ils traduisent la splendeur éclatante de ce livre. Pour ces gens, le *Joseph* manquera de caractère biblique ; pour nous, cette question est parfaitement indifférente. Ces marchands arabes achetant tranquillement dans le désert un enfant comme de la gomme ou de la soie sont très bien compris. Ici M. Decamps veut éblouir et non intéresser. Ce groupe est supérieurement disposé ; les figures, les costumes, la robe blanche entre autres de l'acheteur, sont d'une tournure superbe et soigneusement étudiée. Le terrain du premier plan, où l'on sent l'herbe glissante, l'eau qui séjourne et les chameaux, tout est ravissant. C'est à rester devant ces choses une journée entière sans comprendre en rien comme elles sont exécutées.

Dans le *Samson*, hors le ciel trop belliqueux dont les gros nuages rouges veulent se mêler à la bataille, se trouvent des beautés aussi fortes mais différentes. Cette toile se rapproche un peu de Salvator, un peu du Bourguignon, sans perdre pourtant son originalité. Il y a derrière Samson, qui frappe et tue de tout cœur, une mêlée où, sans que rien soit distinct, tout meurt, crie et fuit admirablement.

M. Decamps a exposé encore beaucoup d'autres tableaux ; mais comme l'espace manque à notre critique, nous voulons dire à notre éloge, il faut se borner à les indiquer. Ce sont après ceux déjà cités : Le *Supplice des crochets*, si ingénieusement composé, que le sujet, sans cesser d'être le sujet principal, n'inspire ni horreur ni dégoût. La pitié a la vue basse, et les pauvres diables sont assez loin pour qu'on ne s'intéresse que médiocrement à eux. Ici tout est cohue et tumulte : les soldats frappent la foule, la broyent impassiblement du pied de leurs chevaux, et d'effroyables têtes surgissent de cette mer de riches costumes. — Puis, voici les *Enfans jouant avec une tortue*. Cet endroit si calme, si retiré, c'est un café ; la chaleur est dehors et la fraîcheur dedans. — Ce Moïse sauvé est dans un paysage beau comme ceux qu'on rêve, — et ces trois bourreaux, si froidement atroces, près d'une porte ruinée, riche d'un rayon de soleil... Que préférer ? — Est-ce ce *Bairactar* ralliant ses gens et se cambrant sur son cheval fougueux ? ou les *Experts*, bouffonnerie si

belle que le rire s'efface devant l'étonnement? Comme le singe à l'abat-jour vert est absorbé dans son attention! Comme l'habit gris du monsieur en bonnet noir est d'un ton bien passé! Tout ceci est d'une vérité si exacte qu'on dirait que M. Decamps a fait poser un membre du jury d'admission.

Dans une tout autre manière, M. Adolphe Brune est un jeune peintre d'un talent élevé sentant le maître, et d'une habileté large et verveuse. Le succès de son premier tableau, la *Tentation de saint Antoine*, où se décélait déjà toute la vigueur de son talent, a été constamment suivi d'autres succès. Ça été l'*Exorcisme de Charles II*, puis les *Filles de Loth* et la *Vision de saint Jean*. Dans tous ces tableaux l'on remarquait un dessin fort, une couleur puissante et une rare entente de la lumière. Toutes ces qualités à un degré plus élevé se rencontrent dans sa figure de l'*Envie*. Cette œuvre possède un tel ressort, que les tableaux qui l'environnaient dans le grand salon, semblaient peints de l'autre côté de la toile. Dans cette étude d'un haut style le torse est empâté et modelé d'une merveilleuse façon ; la fermeté de l'exécution peut paraître même en quelques endroits légèrement exagérée; ainsi le sein droit devrait, par la position du bras, se dessiner moins durement; on désirerait aussi que la vie fût plus également répandue sur cette figure, dont la tête est plus morte que le corps qui, à son tour, a moins de sang que la jambe droite. D'un ton trop absolu dans l'ombre, les draperies, bien qu'un peu cassantes, sont cependant fort bien jetées. Malgré cela et en admettant comme vraies ces légères observations, ce tableau n'en serait pas moins d'un mérite supérieur.

Aucun peintre plus que M. A. Brune ne remplit les conditions nécessaires à la peinture monumentale. Cet artiste semble à l'étroit dans une telle page ; il lui faudrait pour cadre l'architecture d'une église, et pour toile une muraille.

ZIEGLER. — C. BOULANGER. — DECAISNE.

a seule influence sérieuse et durable qu'ait subie l'école actuelle, est celle de M. Ingres. D'un mérite éminent et d'une volonté plus forte encore, cet artiste a subitement arrêté dans sa fougue quelque peu aventureuse cette armée de jeunes peintres dont beaucoup se fussent fourvoyés sans doute, mais dont il eût pu sortir aussi quelques individualités brillantes. L'école, éprise alors de Rubens et de Titien, cherchait ardemment le mouvement, la couleur et la vie. Se convertissant tout-à-coup à la voix impérieuse de M. Ingres, comme une actrice

belles, n'excluent en rien la couleur, la lumière et l'effet. Depuis quelque temps, sous prétexte de faire de l'art grave, on est ennuyeux, triste et maniéré. Au XV^e siècle, la peinture était naïve et simple sans chercher à l'être, par droit de jeunesse seulement ; mais à l'âge qu'elle a lorsqu'elle connaît toutes ses ressources et qu'elle sait tout les secrets du métier, vouloir faire croire à son ignorance et à sa timidité, c'est une affectation ridicule. Une mère de famille ne doit pas se poser en ingénue.

qui se fait religieuse, elle s'est tournée brusquement vers le style et la simplicité.

En reconnaissant les services que ce maître exclusif a rendus à une époque, nous n'en concluons pas que sa dictature doive durer quand le danger n'existe plus ; et en admirant ses œuvres, nous pouvons penser que ses élèves ont grand tort lorsqu'ils persistent à le uivre aveuglément. Le style, le caractère et la pureté, choses fort

M. Ingres, selon nous, a plutôt arrêté le mouvement de l'art qu'il ne l'a dirigé. En entrant chez lui, il faut qu'un élève, après avoir étouffé toute originalité native, endosse comme une livrée grise la couleur de son maître. S'il ne court pas le risque de s'égarer, c'est par la raison qu'il ne marchera pas. — Un conducteur arrêtant sa voiture sur une voie dangereuse, et ne pouvant ensuite la remettre en marche, n'en empêche pas moins ses voyageurs d'arriver à leur but. — Ils ne versent pas, c'est vrai ; mais ils restent en route.

Bien qu'élève de M. Ingres, M. Ziegler est un artiste d'une valeur trop haute pour que ces réflexions lui puissent être appliquées; cependant nous avons cru trouver dans son *Saint-Luc* une tendance vers l'Ingrisme plus prononcée encore que dans son *Daniel*. M. Ziegler peut être lui, et les peintures de la Madeleine sont là pour le prouver. Pourquoi donc rejeter ainsi les qualités qui lui sont propres et qu'il possédait déjà lors de son *Saint-Georges terrassant le démon ?*

Ceci posé, *le Saint-Luc* est l'œuvre d'un talent élevé et conscien-

cieux. La tête du Saint, d'un caractère original et sévère à la fois, est, bien que profilée sèchement, pleine d'une fervente attention, et s'attache solidement sur son cou fermement modelé. Il y a un embarras bien compris dans toute la pose de ce peintre improvisé ; toutefois la robe plutôt en cuir qu'en étoffe, et trop simplement disposée, ne laisse pas assez deviner le corps. La Vierge au fond est sévèrement arrangée, mais d'une couleur plutôt louche que vaporeuse ; on la dirait peinte comme le Saint, puis mise à son plan par un frottis blanchâtre.

Malgré tout le mérite de ce tableau, nous désirons vivement que M. Ziegler se décide à suivre son sentiment propre ; nous ne pouvons certainement qu'y gagner, et lui aussi.

Sans s'inquiéter de toutes ces querelles d'écoles et du bruit qu'elles faisaient autour de lui, l'auteur de la *Gargouille* et de l'*Enfant prodigue* s'est mis à marcher hardiment dans sa route à lui, n'imitant personne, non par système mais par instinct. Se rapprochant de l'école vénitienne, sans perdre pour cela son originalité, M. Clément Boulanger a consacré son talent à la reproduction de scènes splendides, cérémonies de cour ou d'église, peu lui importe, pourvu qu'il s'y trouvé de belles étoffes d'or et de soie, des palais, de beaux ciels et de la lumière. C'est le fortunio de la peinture ; ce qu'il aime, ce sont de belles jeunes femmes devisant d'amour avec de riches seigneurs ; ce sont leurs pages vêtus de couleurs éclatantes ; c'est le soleil surtout qu'il prend et jette où bon lui semble, et cela sans opposition violente, sans le repoussoir traditionnel. Un dessin incorrect parfois et une exécution trop peu serrée sont les défauts qui font taches dans les luxueuses compositions de cet artiste doué d'une rare habileté d'arrangement.

Dans sa *Fontaine de Jouvence*, d'une originale conception et d'un effet piquant, se heurtent, comme dans son *Enfant prodigue*, de brillantes qualités et de sensibles imperfections ; c'est le même éclat outré dans certaines parties, c'est la même merveilleuse entente de la lumière, et la même négligence dans le dessin des nus. Le groupe du vieillard soutenu par ses gens est d'une heureuse disposition, parfaitement éclairé et d'une exécution qu'on voudrait retrouver partout ; les personnages du fond ne sont pas assez légèrement touchés et paraissent lourds. Les femmes dans l'eau, bien dans l'ombre sans être noires, et d'une jolie couleur, ne sont pas étudiées de forme. L'enfant debout est d'une grande finesse de ton, mais le paysage, bien planté, n'est pas assez rendu. En général, le laisser-aller est le défaut de M. Clément Boulanger ; se fiant en sa facilité, il traite son talent d'une façon trop cavalière. Il y a dans la *Fontaine de Jouvence* toutes les conditions pour une œuvre d'une grande valeur ; une volonté sérieuse et forte est la seule chose qui nous paraisse ne pas s'y montrer.

M. Decaisne, après avoir cherché long-temps Van Dick, qu'il n'a pas trouvé, et Lawrence, qu'il n'a pu joindre, s'est composé de ces deux infructueux efforts une manière qui ne manque pas d'un certain charme d'aspect. Les tableaux de ce peintre sont généralement harmonieux, et ses figures ont toujours beaucoup de distinction. Dans sa *Charité* M. Decaisne, comme dans toutes ses œuvres, est gracieux, mais sans solidité ; on n'oserait pas exposer cette peinture au soleil, tant elle paraît facile à s'effacer. La tête de la Charité, d'un caractère peu élevé, est d'une maigreur d'exécution étonnante ; le col semble laisser traverser la lumière. La tête du vieillard, mieux touchée, est en terre non cuite. Dans les enfans cependant il y a quelques parties grassement peintes et d'une meilleure exécution. Le Giotto a les mêmes défauts, la tête s'enfonce dans le ciel, et les jambes ne tournent pas. Le portrait de M. de Lamartine manque aussi de saillie, et les chiens qui s'y trouvent sont entièrement creux.

Ce portrait est venu confirmer du reste les relations toutes poétiques de M. Decaisne et de l'auteur des *Méditations*. A chaque salon si ce peintre mettait une esquisse, M. de Lamartine se contentait de formuler son éloge en simple prose.

Pour un tableau d'une taille moyenne, vite le poète lançait quelques strophes par le monde.

A l'occasion de la Charité, il nous a fait celle d'une centaine de vers fort beaux vraiment. Il est bien convenu maintenant que M. Decaisne ne peut peindre sans que le grand poète ne chante aussitôt. Nous désirons donc ardemment qu'il exécute bientôt une page grande comme le jugement de Michel Ange ; cela du moins nous vaudra un poème deux fois long comme *Jocelyn*.

BIARD. — MAUZAISSE. — COURT.

orsqu'on se prenait à considérer avec quelle fureur la foule se précipitait devant les *Suites d'un bal masqué*, et une fois arrivée là, se ruait et s'écrasait pour conserver une place si chèrement conquise, — lorsque de cette cohue bruyante l'on entendait s'exhaler tant d'exclamations admiratives, il était impossible de ne pas admettre comme profondément vrai que la popularité en fait d'art ne soit un signe certain de médiocrité.

Toujours homme de beaucoup d'esprit, M. Biard est quand bon lui semble un peintre de talent, ce qui vaut infiniment mieux : car en dépit de leur succès mirobolant, à toutes les bouffonneries coloriées du monde nous préférons, en peinture, une main bien indiquée. Entre

les tableaux de cet artiste, le meilleur, et par cela même celui auquel le public a donné le moins d'attention, est l'*Embarcation attaquée par des ours*. Pleine d'intérêt et simplement comprise, cette scène est grassement rendue et d'une bonne couleur. Sans être chargées, les physionomies y sont expressives; pour un seul de ces pêcheurs nous donnerions de grand cœur le *Bal masqué* et ses fanatiques, toile, cadre et gens.

Ce n'est pas toutefois qu'acceptée en dehors de l'art et prise comme un chapitre de Paul de Kock, il ne se trouve dans cette plaisanterie une justesse d'observation souvent très comique; le sergent de ville à l'œil ex-orbitant et l'homme arrêté se battant sous ses haillons de femme paraissent d'une ravissante trivialité et d'un débraillé fort amusant. Si donc M. Biard ne met pas dans ces sortes de compositions les qualités qu'il révèle ailleurs, c'est plutôt de sa part un calcul qu'une économie. Visant aux applaudissemens populaires et sachant que l'esprit seul est du domaine public, il ne veut pas qu'on y trouve autre chose et ne fait ses chairs en brique et ses personnages secs de contour et crus de couleurs que pour être mieux compris. Tout en étant convaincu comme lui qu'une harmonie mieux entendue et une exécution meilleure retireraient à ses tableaux une grande partie de leur vogue, nous désirons voir cet artiste ambitionner désormais des suffrages plus élevés et moins nombreux.

Et d'ailleurs, nous l'avouons à regret, M. Biard a été vaincu cette année par deux rudes jouteurs, et cela sur son propre terrain. Devant l'une de ses toiles, il est impossible de ne pas toujours comprendre que c'est là l'œuvre d'un homme d'esprit qui prend à tâche de vous faire rire et qui souvent y réussit; or, comme l'hilarité qu'excite cette grosse gaîté peinte est de beaucoup inférieure à l'ironie cachée et à la raillerie froide qui se jouent du public sous un air de bonhomie, au dessus de M. Biard nous mettons MM. Mauzaisse et Court sans la moindre hésitation.

M. Mauzaisse surtout, possédant au plus haut degré cette amertume sarcastique, cette moquerie mordante et posée, est ce qu'on appelle vulgairement un *pince sans rire*,

et cela sous une telle apparence de naïveté que beaucoup de gens sans malice ont pris bonnement au sérieux la vigoureuse satire qu'avec finesse il intitule simplement *Allégorie*.

L'allégorie est définie une allusion adroite. Quel terrible allégoriseur que M. Mauzaisse! avec quelle verve puissante il jette à pleine palette la raillerie sur toutes choses! comme il vous arrache du cœur les plus chastes croyances pour les livrer à la moquerie publique! Royauté, Patrie, Bourgeoisie, son audacieux talent se joue de tout, rien n'est sacré pour lui; la garde nationale elle-même, cette patrouilleuse institution, que nous respectons trop pour marcher avec, la garde nationale y est sacrifiée dans la personne d'un de ses grenadiers.

Le sujet apparent de cette railleuse métaphore est, à ce que nous croyons, *la France en grand costume d'acrobate, offrant avec balancier une couronne à son roi*.

Sans faire remarquer combien est captieux le calembourg que fait pressentir ce malencontreux balancier, nous nous contenterons de gémir sur cette pauvre France qui, du rouge sur les joues, un jupon de marchande de papier Weynen attaché aux flancs, et un casque de pompier sur le chef, se pose en saltimbanque au moment de déployer ses ta..!..llens.

Pour le principal personnage de cette composition, tout interdit de son singulier entourage, il paraît répéter à la France cette phrase de vaudeville : « Ma parole d'honneur, je voudrais bien m'en aller. »

Vraiment, en présence de ces deux puissances aussi peu respectueusement traitées, on se prend à dire involontairement la phrase défunte de feu Becquet : « Malheureuse France ! malheureux roi ! »

A part ce sentiment pénible, ce que nous admirons sans restrictions dans l'œuvre de M. Mauzaisse, c'est la spirituelle personnification de la discorde par une bonne grosse mère

portant mamelles en sautoir, et avec laquelle il serait, nous croyons, très facile de s'entendre. C'est encore son Anarchie, une anarchie toute avenante, délicieuse épigramme à l'adresse des procureurs généraux qui s'expriment un peu légèrement sur le compte de cette excellente personne. La Bourgeoisie,

par exemple, nous paraît peu respectée. Vêtue de cotonnade bleue et béguin en tête, elle se trouve renversée à terre dans une position peu décente à l'égard de certaine personne ; ceci nous paraît aller trop loin. Nous aimons encore beaucoup une petite Guerre civile assez drôlette qui dans le fond conte ses chagrins à une République d'une tournure fort marchande de modes. Mais, comme pour dire tout l'esprit dépensé sur cette toile il en faudrait énormément, nous y renonçons.

Tout en admirant sincèrement l'ingéniosité du tableau de M. Mauzaisse, nous ne l'approuvons pas. De ce qu'un artiste croit avoir quelque grief contre un gouvernement, il ne s'en suit pas qu'il doive pour cela traduire son mécontentement en cent pieds carrés d'opposition peinte. S'il est électeur, qu'il nomme qui bon lui semble ; mais, pour Dieu, qu'il ne vienne pas fourrer son opinion dans l'art. C'est inconstitutionnel, surtout quand on n'a pas au préalable déposé son cautionnement.

Sans recourir à l'allégorie, M. Court, de son côté, a franchement abordé la question. *Sa fuite de Ben-Aïssa*, parodie piquante du Déluge de Girodet, est la plus sanglante critique des prétentions raides, des écarquillemens d'yeux et des poses de grande voltige qu'affectionnait si grandement l'école guindée de l'empire. Dans cette grappe mal attachée de vêtemens criards de toutes couleurs, dans ces gens qui tombent en prenant des allures de tambour-major et

en faisant de si plaisantes grimaces, M. Court a voulu montrer l'immense ridicule de ces compositions maniérées. C'est qu'en effet chez les maîtres d'alors, comme chez beaucoup de notre temps encore, quand un élève savait suffisamment mal dessiner une académie, on lui enseignait l'expression. Il y avait une recette chiffrée pour exprimer telle passion voulue. On faisait de la haine

en élevant les sourcils en V, en pinçant les ailes du nez et en abaissant les coins de la bouche. Pour l'amour naïf, il fallait nécessairement montrer le râtelier supérieur et faire cligner les yeux, et ainsi de suite. Enfin lorsque notre jeune homme possédait au complet sa série de nez souriants, de prunelles jalouses, de lèvres dédaigneuses et de mentons haineux, pour appliquer ces importantes connaissances dans ses tableaux, il n'avait plus qu'à ne pas se tromper de numéros.

C'est donc à cette éducation mauvaise que M. Court a voulu dire rudement son fait. Le manteau ballon du lieutenant d'Achmet, les singulières draperies qui se déploient si complaisamment dans l'air, et les grotesques expressions des têtes renversées, tout cela n'est fait ainsi que pour imprimer une salutaire frayeur aux jeunes artistes tentés de persévérer dans une aussi périlleuse voie.

Pour se reposer de cette rude tâche et mettre le remède à côté du mal, M. Court a exécuté plusieurs portraits quelque peu lourds, mais cependant bien peints. Celui de M^{lle} S.... entre autres, fait en pleine lumière, contient d'excellentes qualités. Comme tout bon professeur M. Court a montré dans cette exposition comment il fallait faire et ce que l'on devait éviter. C'est un cours de peinture en partie double.

INGRISTES.

près être resté fermé une semaine tout entière, le salon ne montrant que quelques rares toiles changées de place, nous ne pouvions nous expliquer la cause de cette vacance, au moins inutile, quand nous avons été tiré de notre étonnement par l'indiscrétion de l'un des gardiens de cet établissement. Suivant le récit de ce respectable employé à baudrier d'argent et à bas de coton blancs,

cette longue suspension ne serait venue que du fait des tableaux de M. le comte de Forbin.

Il paraît qu'avec tout le respect dû à l'œuvre d'un directeur du Musée, on avait fait observer à la *Via Appia* de ce noble amateur qu'il fallait, comme cela se doit entre chefs-d'œuvre bien appris, céder sa place à un autre. Ce tableau, entier de caractère comme de couleur, et plein d'outremer et d'irascibilité, ayant refusé net son consentement à cette translation, la violence devint nécessaire, et il se vit accroché de force dans la travée du clair excessivement obscur, autrement dite des victimes. Croyant ce différent terminé ainsi, on allait rendre le salon au public, quand, au moment même d'ouvrir les portes, on aperçut avec effroi toutes les toiles de M. le comte se carrant fièrement dans le grand salon, protestant hardiment de cette façon contre l'exclusion de l'une d'elles. Comme on ne pouvait décemment montrer à la foule une pareille exhibition, on parvint, à la suite de longues et vives explications, et malgré leur opiniâtre résistance, à réintégrer ces toiles à leurs places premières; et, la nuit, des soldats furent placés à l'entrée des galeries avec ordre de tirer impitoyablement, et sans distinction de signature, sur quiconque oserait bouger. Cinq des toiles de M. de Forbin se le tinrent pour dit; mais la sixième, composée d'une *Réunion de corsaires grecs*, gens sans foi ni loi, s'avança à pas de loup dans l'ombre, se laissa choir sur une sentinelle, qu'elle assomma, et alla audacieusement se remettre à la place de la *Via Appia*, où de guerre lasse on la laissa.

On conçoit facilement dès lors que, tout en émoi de cette grave insurrection, l'administration n'ait pas eu le loisir de s'occuper sérieusement du déplacement des grands tableaux. La seule importante mutation que nous avons remarquée est celle qui a mis, et cela à bon droit, le Christ de M. Flandrin à une place d'honneur.

Entre les fervens adeptes de M. Ingres, M. Flandrin est sans contredit le plus fort et le plus haut placé dans l'opinion des artistes. A propos du Saint Luc de M. Ziégler, nous avons déjà dit combien cette école, dont nous vénérons le chef comme une individualité puissante, nous inspire peu de sympathie, et combien ses disciples nous semblent marcher dans une voie mauvaise. C'est qu'en effet, autant

il est difficile d'acquérir les grandes allures et le haut style de M. Ingres, autant il est aisé de pasticher sa peinture plate et monochrome. Outre ces imitations froides et guindées, nous devons aussi à M. Ingres ce prétentieux groupe de peintres mystiques

aujourd'hui en pleine floraison, qui de leur atelier font une Thébaïde, peignent dans un profond ennui qu'ils nomment méditation, exaltent sans cesse la Bible, qu'ils ne lisent jamais, et se meurtrissent le front en implorant le Cimabué, dont ils n'ont rien vu. Quand c'est la foi seule dans son art qu'il faut posséder, ces artistes anachorètes vont psalmodiant que les croyances religieuses produisent exclusivement la grande peinture. A ce compte, les maîtres ont dû être aussi ardens païens que zélés catholiques, car nous ne sachons pas que le *Triomphe de Galathée* soit inférieur au *Saint-Michel*.

Cette école d'ailleurs affecte essentiellement une imposante gravité; or cette qualité toute passive, qu'à défaut d'autres on s'octroie aisément, est ce dont en toutes choses il faut faire le moindre cas. Rarement inspirés, les Ingristes, prenant l'impuissance pour du goût, remplacent le génie par l'obstination; si un certain style se montre dans leurs œuvres, en revanche le caractère y paraît rarement. Enfin, comme dans l'éternelle histoire de la jument de Roland, cette école sans verve et sans jet, eût-elle tous les mérites qu'elle s'accorde complaisamment, n'en sera pas moins constamment morte, à moins toutefois qu'une puissance divine ne lui dise comme le Christ au paralytique : « Lève-toi et marche. »

C'est surtout en face des tableaux de M. Flandrin que l'on se prend à regretter l'influence ingriste sur un artiste de cette valeur, qui spontanément et sans la moindre nécessité emprunte les défauts d'un autre pour les mêler aux qualités qui lui sont propres.

D'une élévation pleine de simplicité, d'un style élégant et pur et d'une composition sage et calme, *le Christ appelant à lui les petits en'ans*, par ce peintre, renferme d'incontestables beautés. Le Christ est noblement posé et sans affectation de dignité; sur son visage, d'un haut caractère, se lit une ineffable expression de mélancolique bonté; les plis de son manteau sont purement disposés, et les mères à genoux, bien que rappelant un peu les suppliantes de Flaxman, ont un fort gracieux caractère. Eh bien! malgré l'immense mérite qui s'y trouve et sa consciencieuse exécution, ce tableau n'en est pas moins sans lumière, sans air, sans essor et d'une tristesse indicible d'aspect.

C'est qu'au lieu de la gravité froide répandue sur ce sujet, il fallait un doux soleil et de la joie naïve. Comment! du Christ entouré de jeunes mères vous faites une chose presque douloureuse? votre ciel même est sombre, et vos enfans, sans entraînement ni sourires, semblent auprès de Dieu contraints et ennuyés? C'est ainsi qu'un puritain sévère rendrait une pareille scène, et si la peinture de M. Flandrin avait à choisir sa religion, à coup sûr elle se ferait protestante.

Le défaut dominant de cette œuvre importante, où se font remarquer d'excellentes figures d'études, comme le disciple en manteau rouge et la femme portant un enfant en maillot, est d'être éclairée beaucoup trop de côté; ainsi par exemple la tête du Christ gagnerait immensément à ce que la lumière s'y posât largement au lieu de n'en éclairer qu'un étroit contour.

Dans le *Saint Bernard prêchant la deuxième croisade*, M. Signol, qui, jusqu'à présent, s'était signalé comme un ardent *simpliste*, a tenté vainement de se rapprocher de la couleur. Sa toile, théâtralement disposée, est pleine d'un enthousiasme de comparses formant un tableau final, et dans l'homme du premier plan, assez solidement peint, du reste, il est impossible de trouver autre chose que le désir qu'avait l'artiste de montrer au public qu'il possède assez agréablement son dos académique.

Pour obtenir un aspect riche et brillant, M. Signol a cru devoir jeter les couleurs les plus entières sur les manteaux de ses guerriers; mais un ton n'a de valeur que par la relation où il se trouve avec ses voisins; or dans le *Saint Bernard*, comme les tons les plus absolus se heurtent impitoyablement sans concessions de part ni d'autres, et que les fonds paraissent avancer sur le devant de la toile, il en résulte nécessairement un assemblage des plus criards et des plus discordans. Tout cela est d'un faire assez facile, à la vérité, mais avec ce peintre on est en droit de demander plus que de l'habileté.

D'un aspect moins triste que ne le sont d'ordinaire les productions des Ingristes, la *Suzanne au bain* de M. Chasseriau est d'un ton qui ne manque pas d'une certaine puissance; la draperie de Suzanne, ses vêtemens à terre, et jusqu'au paysage, toutes ces choses grassement peintes sont même d'une assez bonne couleur; seulement les chairs, d'un gris soyeux dans les demi-teintes, manquent de sang et de vie. Comme à M. Flandrin nous demanderons ici : Pourquoi donc cette jeune fille a-t-elle l'air si mortellement affligé? M. Chasseriau a voulu, dit-on, lui faire pressentir le malheur qui l'attend; mais au contraire Suzanne devrait se montrer confiante en sa pureté et s'avançant joyeusement dans son bain. Au lieu de cela, elle semble attendre son peignoir, et, indécise de savoir si elle se baignera, on dirait presque qu'elle va s'adresser au spectateur pour lui demander

si l'eau est bonne, comme à l'école de natation. Bien que d'un original caractère, la tête de Suzanne est un peu lourde et ne paraît

pas heureusement attachée. Sévère pour cette œuvre, nous avons trouvé en revanche, dans la petite *Vénus marine*, du même peintre, un charmant tableau, fort bien entendu de couleur et d'effet.

Quant à M. Régis, qui, par son *Age d'Or*, s'est fait une si singulière réputation, il faut avouer en toute justice que son tableau de cette année sera loin d'attirer l'attention comme son aîné, d'abord parce que le public se blase facilement sur les choses les plus bizarres, et puis parce que cette toile, sans regorger de beautés, a cependant quelques parties bien dessinées. Il s'y trouve d'ailleurs assez de lumière, et c'est toujours quelque chose. Par exemple le monsieur qui se manière en chantant et la belle dame qui se pose en sainte Cécile ont la tournure de s'amuser fort indirectement. Le seul homme raisonnable de cette réunion musicale est certainement ce pauvre Dante, qui, banni de sa patrie et forcé d'écouter les barcarolles de son hôte, paraît s'ennuyer avec une énergie dont était seul capable le poète de la *Divine comédie*.

LEULLIER. — GIGOUX. — GIRAUD.

ous sommes déjà loin de ce temps où de bonnes haines bien franches divisaient l'école en partis violemment opposés. C'était plaisir de voir alors les élèves de M. Gros et les partisans rares encore de M. Ingres oublier parfois leur antipathie profonde pour accabler de leur commun mépris les fidèles de M. Hersent. Ces aversions féroces et ces admirations frénétiques témoignaient hautement de la vie de l'art et de la foi qu'on lui portait. Dans cette guerre entre les tristes continuateurs de David et l'école nouvelle, se révélèrent subitement et sans initier le public à leurs tâtonnemens ces artistes originaux et puissans dont le premier fut Géricault et le dernier Decamps. C'est que l'intolérance produit seule de grandes choses, et que l'impartialité en peinture, dont nous nous targuons si fort à cette heure, n'est tout bonnement que de l'indifférence et de l'ennui.

Aussi, sauf M. Winterhalter, peintre gracieux et plein de goût, voilà bien des expositions, depuis le règne de cette ennuyeuse tolérance, sans qu'un talent vraiment original ait surgi. De grands artistes se continuent dignement dans leur force, et c'est beaucoup, mais pas un nom brillant ne se fait jour, et le salon de cette année ne nous paraît pas sous ce rapport plus riche que ses devanciers, malgré le remarquable début de M. Leullier.

Si ce jeune peintre ne remplit pas les conditions nécessaires pour prendre dès à présent une place à part dans l'art, il n'en mérite pas moins l'attention qu'il a fixée et beaucoup des éloges qu'on lui donne. Seulement il faut être soi avant tout, et M. Leullier ne possède pas un cachet d'individualité très prononcée ; il est dix peintres dont on eût vu sans surprise le nom au bas de ses tableaux. A cette absence d'originalité que nous lui reprochons est due peut-être une partie de son succès ; le public aimant fort ce qu'il connaît déjà, ne se raidit jamais que contre une chose nouvelle.

Il se trouve toutefois de grandes qualités dans le tableau des *Chrétiens livrés aux bêtes*, où ne se remarquent en nul endroit l'hésitation et l'embarras ; tout, au contraire, y est hardiment et aussi franchement rendu que possible : ce qui manque à cette composition importante ne peut donc être attribué à l'inexpérience de l'artiste. De tous les points d'une arène semée de cadavres s'élancent en soulevant des flots de poussière des animaux de toute espèce : dans cette affreuse mêlée, l'éléphant écrase, le lion dévore, le tigre bondit, de jeunes filles meurent en implorant le ciel, et des gladiateurs nus se débattent avec rage sous les griffes qui les déchirent. Puis au loin et sur les degrés du cirque, le bon peuple de Rome applaudit et se passionne à ce divertissement du haut goût.

Il fallait une certaine audace pour traiter une donnée pareille, et M. Leullier s'en est acquitté avec un rare talent. Ce sujet, du reste, où les figures n'occupent qu'un rang secondaire, convenait à cet artiste qui paraît avoir fait une étude sérieuse des animaux. Un grand tumulte règne dans toute cette œuvre, et dans le groupe du devant, supérieurement disposé, les animaux qui s'attaquent avec fureur sont très habilement compris de mouvement, moins pourtant un certain hippopotame que nous avons renoncé à deviner. Les femmes du second plan, faiblement dessinées et trop petites évidemment pour ce qui les entoure, mettent dans ce tableau un choquant défaut de proportion. On désirerait aussi plus de chaleur et de verve dans l'exécution de toutes ces choses. Conçue vigoureusement, mais rendue d'une façon trop tranquille, la toile de M. Leullier fait un peu l'effet d'une orgie racontée de sang-froid.

M. Gigoux a depuis longtemps pris sa place et n'est pas un artiste dont on puisse maintenant contester la valeur ; il ne s'agit donc avec lui que d'examiner si on doit approuver ou non le changement qui s'est opéré dans sa manière. Dès ses premiers tableaux, M. Gigoux procédait déjà par larges plans carrément établis, et ses tons passaient ainsi de la lumière à l'ombre presque sans transition. Ce faire, très bon dans de certaines limites, n'allait pas jusqu'à la sécheresse, et dans la *Mort de Léonard de Vinci* les draperies et les accessoires, traités de cette façon, étaient même moelleusement rendus. Depuis, M. Gigoux, tout en ayant fort gagné du côté du dessin et de la pureté, a si singulièrement outré ce système que les étoffes de sa *Madeleine* et de son *Christ* en paraissent cassantes et à angles coupans. Si cette exécution est le résultat d'une théorie que s'est faite ce peintre, il a grand tort, selon nous : toute théorie dans l'art est chose nuisible. Il faut qu'un artiste se laisse aller à sa nature, et si un système suivi se révèle en ses œuvres, que ce soit à son insu et parce que cela se trouvait dans son sentiment.

Que la *Madeleine* de M. Gigoux ait réellement le caractère de la pécheresse repentante, cela importe fort peu. Si cette figure est belle et d'un bon style, ôtez la tête de mort,

supposez que ce soit une jeune femme lisant sous une grotte,

et n'en demandez pas davantage. Acceptée ainsi, cette *Madeleine*, quoique sévèrement étudiée de lignes, est dans une pose toute gracieuse, et la tête, jolie sans afféterie, offre un type élégant et d'une grande pureté. Nous voudrions louer aussi la couleur de ce tableau ; mais outre la dureté des draperies que nous avons déjà indiquée, le ton blafard qui éclaire sèchement le contour de la figure, le clair poudreux de la chevelure et les ombres noires et lourdes près de la lumière dans les chairs sont des imperfections trop flagrantes pour qu'on puisse passer outre, et qu'il faut d'autant plus signaler qu'elles paraissent dues à un parti pris d'avance. D'une haute tournure et d'un aspect puissant et douloureux, le *Christ au jardin des Olives*, exécuté dans le même principe, joint le même défaut à de grandes qualités, et les anges y ont le tort de rappeler un groupe célèbre, empreint d'une ravissante mélancolie.

Un tableau de M. Gigoux, où l'exécution ne sent en rien la sécheresse, est son *Héloïse recevant Abeilard au Paraclet* ; d'une grande simplicité de composition et pleine d'une tristesse profonde, cette œuvre nous paraît la plus complète de ce peintre.

Devant cette toile et à propos de la pose d'Abeilard, nous avons entendu émettre une proposition qu'on nous permettra de trouver quelque peu bizarre. « La ligne droite, disait un monsieur fort grave, est la seule qui puisse exprimer les grandes douleurs de l'ame. » Nous ne répétons ce propos que pour montrer jusqu'où peuvent aller dans l'absurde les fabricans de théories artistiques. Car en admettant l'idée de ce profond penseur, il s'en suivrait qu'une courbe légère servirait à traduire une mélancolie douce, et qu'un cercle parfait serait de la gaîté la plus folâtre. Peu versé en cette matière, nous ignorons encore l'emploi du triangle isocèle dans ce nouveau traité des passions linéaires.

Un jeune peintre qui s'inquiète fort peu des nuageux raisonnemens à perte de bon sens sur le mouvement humanitaire de l'art, et se contente de nous donner de charmantes compositions, c'est M. Giraud. Voyez la *Permission de dix heures*. Ces deux petites toiles sont si fraîches, si coquettement arrangées, si spirituellement rendues ; cette gentille grisette est si galamment tournée, et ce garde français campé avec un si plaisant contentement de lui-même,

qu'on oublie vraiment de se demander si cette peinture n'est pas un peu criarde et mince. Il serait d'ailleurs ridicule d'attacher une grave importance à ces deux jolies pochades, et c'est devant son *Passage à gué de la Loire* qu'il faut juger M. Giraud. L'amiral Coligny et le prince de Condé se sont échappés avec leur famille et quelques soldats de la ville de Noyers. Tous les incidens d'une semblable fuite sont très adroitement compris dans ce tableau, et chaque personnage de cette petite troupe, qui marche silencieuse, y possède une physionomie bien à part et s'y trouve parfaitement posé. Cavaliers, paysans, femmes et soldats, toutes les figures de cette composition sont franchement attaquées et habilement rendues. Il reste à regretter que les fonds soient aussi violâtres et qu'une couleur plus solide ne se fasse pas sentir sur cette toile dont la transparence est le principal défaut.

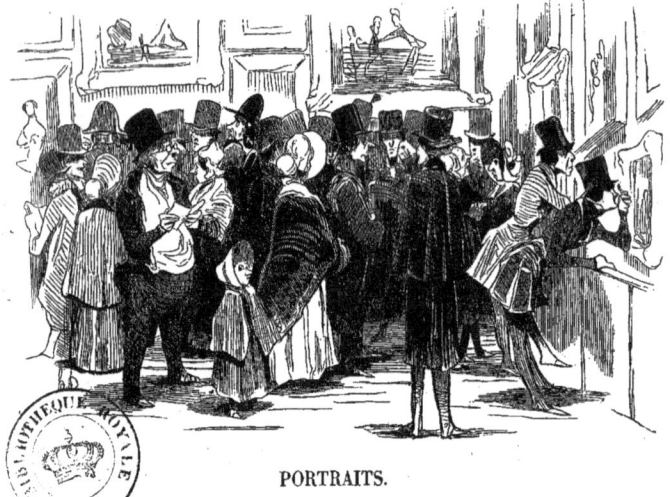

PORTRAITS.

La fécondité effrayante avec laquelle le portrait engendre le portrait est un fait douloureux, impossible à nier désormais. Après 1830, les innombrables mutations civiles et guerrières qui suivent toujours un changement de gouvernement expliquaient facilement le déplorable développement de ce genre de productions. Il était fort naturel que chacun eût à cœur de se faire admirer dans le costume de son nouveau rôle ; aussi, en voyant se succéder ces avalanches de magistrats frais éclos, et de capitaines de la milice bourgeoise,

plus petit espace vide, à la plus étroite fissure qui se trouve entre deux tableaux, vite un portrait accourt, se faufile, joue des coudes, finit par se caser, et se met ensuite à sourire en regardant le public comme pour le narguer.

Ce n'est pas qu'un beau portrait n'ait une grande valeur dans l'art, tant s'en faut ; mais c'est qu'un portrait médiocre ne signifie absolument rien. Or, comme il ne se trouve pas dans toute l'exposition plus d'une trentaine de portraits dont on puisse s'occuper sérieusement, le reste a le double tort de n'offrir aucune qualité comme peinture, et de montrer une déplaisante série de vieilles grosses femmes, de jeunes filles maigres

qui des colonnes du *Moniteur* fondaient sur le salon, le public prenait en patience cette fastidieuse population, espérant qu'un jour elle s'éteindrait faute de modèles ; hélas! c'était un fol espoir auquel il a fallu renoncer quand on s'est aperçu que des gens poussaient l'indiscrétion jusqu'à se faire peindre plusieurs fois.

Aussi voyez avec quelle hardiesse le portrait, qui sent sa force, vient à cette heure se placer sur les murs du Musée, lui qui autrefois, si modeste, ne sortait de l'atelier du peintre que pour aller régner tranquillement au dessus du piano, dans le salon de famille. Au

et d'inconnus à figures fort maussades.

Sans attaquer en rien la liberté individuelle, ce serait peut-être

ici l'occasion d'examiner si les personnes douées d'une laideur exaltée

ont réellement le droit de faire tirer leurs visages à plusieurs exemplaires. Tolérante pour tous, la loi leur permet de sortir en plein jour, de fréquenter les promenades publiques, de se poser même en face de vous sur une banquette d'omnibus, et c'est fort bien. Nous doutons cependant qu'elle les autorise à s'encadrer deux grands mois en plein salon, et à donner ainsi à l'étranger jaloux et railleur une aussi triste idée de la beauté française. Cette observation, suggérée par un ardent patriotisme, mérite d'être mûrement approfondie par nos philosophes qui feraient certainement mieux d'examiner une question humanitaire de cette importance, que de se livrer à une foule de recherches dont les résultats nous intéressent fort peu.

Si la foule, tristement déçue, stationne peu cette année devant les portraits, c'est que son peintre d'élection lui manque. M. Dubufe s'est retiré sous sa tente avec ses fraîches filles pétries de lait et de fard. Et voici pourquoi : depuis quelque temps, le bourgeois, mentant à sa nature et voulant trancher du connaisseur, s'était mis à parler fort légèrement de cet artiste et le reniait de paroles, en se contentant d'admirer, du coin de l'œil et du fond du cœur, les peintures gracieuses et maniérées devant lesquelles il s'extasiait jadis avec un enthousiasme qui témoignait sinon de son goût, du moins de sa bonne foi.

Justement frappé de cette ingrate réaction, M. Dubufe s'est écrié :
« O race bourgeoise qui n'a pas le courage d'avouer son bonheur !
» Pour toi j'ai sacrifié mon avenir de peintre. Pour te plaire je me
» suis rendu aussi faux que possible ; j'ai mis des veines bleues au
» sein de toutes tes femmes ; je les ai faites toutes roses et blanches ;
» je les ai enveloppées dans la dentelle et dans la soie ;

» je leur ai supposé des bracelets d'or et des fauteuils de velours
» grenat ; mon imagination généreuse les a même dotées de longues
» chevelures et de mains potelées, et tu m'abandonnes en ce jour !
» Eh ! bien, je t'en punirai et tu reviendras à moi. »
Alors M. Dubufe ne jeta dédaigneusement que trois visages d'homme au salon, et le bourgeois, plein de repentir, se prit à gémir profondément. Sans chercher à le distraire d'une douleur que nous sommes loin de partager, nous allons entreprendre notre revue de portraits à la façon de don Ruy de Sylva.
Vue de face et d'une simplicité de pose qui va jusqu'à l'affectation, la jeune fille en robe rose de M. Amaury Duval ne soulève que des admirations tranquilles et des critiques fort calmes. Il est difficile en effet de se passionner pour ou contre cette œuvre, d'un grand mérite sans doute, mais où la science se montre plus que le sentiment. Avec tous les Ingristes, si l'on veut faire abstraction de l'animation et de l'essor, on ne pourra nier que, dans ce portrait, le visage ne soit très purement dessiné et modelé admirablement, sans cependant plus tourner qu'un demi-bas-relief. Les yeux bien enchâssés, la bouche d'une extrême finesse, les cheveux et jusqu'aux fleurs roses qui s'y mêlent, tout cela est certainement exécuté avec un immense talent et une patience plus grande encore ; mais à cette qualité estimable on voudrait voir se joindre, fût-ce aux dépens de la correc-

tion, plus d'ardeur et de vie. Comme M. Amaury Duval vise avant tout à la pureté et au style, nous lui demanderons si les bras de sa jeune fille ne semblent pas d'une nature un peu pauvre, et si les mains sont d'un très bon dessin? En tout cas la poitrine n'en sera pas plus saillante, et toute la figure ne se découpera pas moins sèchement sur le fond gris le plus triste et le plus inharmonieux qu'on se puisse figurer. Il en est donc de ce portrait comme d'une pièce écoutée avec un grand calme

et dont tout le monde dit en se gardant bien d'y jamais retourner : « C'est un ouvrage fort bien écrit. »

Plus solidement peinte, nous aimerions mieux la femme en turban rouge, du même peintre, si les traits en étaient moins durement taillés et sans les teintes charbonnées dont est modelé le visage; mais à ces deux portraits nous préférons de beaucoup celui de Mme Hugo par M. Louis Boulanger. C'est là une figure hardiment enlevée, d'une belle tournure, d'une bonne couleur et qui respire et peut marcher. Voilà une prunelle ardente qui regarde ; cette bouche, bien qu'un peu dédaigneuse, va peut-être vous parler; le sang court sous la peau de cette chair vivante, et cette tête bien attachée peut à l'aise se mouvoir sur son col ; la mantille noire, légèrement jetée, se soulève et joue sur la robe blanche grassement faite et largement plissée ; ce portrait, d'une excellente exécution, ne laisse rien à désirer sans les tons trop noirs dont sont ombrés le bras et l'épaule. M. Boulanger n'a pas été à beaucoup près aussi heureux dans ses deux femmes vêtues de noir, dont les chairs paraissent vertes dans les demi-teintes, non plus que dans le portrait de M. Hugo. La seule manière raisonnable de représenter un poète, tel grand soit-il, c'est de le faire excessivement simple. Les prétentions aux crânes en friche dévastés par la pensée,

sont Dieu merci passées de mode.

En voulant donner à M. Hugo un air profondément méditatif et en lui dessinant un front coupole, comme en mettent les pères nobles au théâtre, M. Boulanger est tombé dans la prétentieuse affectation qui nous a valu tant de Châteaubriants accoudé sur une tombe, et tous ces Byrons en bottes vernies, qui du regard défient la tempête, assis au-dessus d'un écumeux torrent.

C'est à la représentation de la famille royale que le peintre du *Far Niente* et du *Decameron* a cette fois consacré son talent. Nous savons trop combien est embarrassant à faire un portrait du roi pour reprocher à M. Winterhalter la crudité et le peu d'harmonie de celui qu'il a exposé. Avec un habit bleu foncé, un pantalon garance et un ruban écarlate, il est presque impossible d'obtenir un ensemble d'une couleur supportable. Cependant ce peintre n'a pas la même excuse pour le portrait de la duchesse d'Orléans, où rien ne le gênant, il était libre de choisir, et dont il n'est résulté pourtant qu'un fort médiocre tableau. La robe de la princesse, adroitement peinte, ainsi que les dentelles de l'enfant et la console dorée, ne peuvent faire pardonner les tons jaunes et terreux des chairs, qui paraissent de bois. La princesse Clémentine, d'un meilleur aspect, a encore les bras lourdement dessinés et s'attachant mal aux épaules ; enfin toute l'habileté de touche de M. Winterhalter ne l'empêchera pas d'avoir commis, dans le portrait du duc de Nemours, une brutale imitation de Lawrence, où les teintes les plus entières sont jetées avec un admirable aplomb. Le talent de M. Winterhalter ne s'est vraiment révélé pour nous que dans un charmant petit portrait ovale de la comtesse de P.... Un peu sèche de contour, cette délicieuse figure, en pleine demi-teinte que la lumière frise seulement de côté, est d'une charmante couleur et ravissamment éclairée.

Trois beaux portraits sévèrement étudiés, d'un parti simplement compris et d'une tranquille harmonie, sont dûs à M. Henri Scheffer. En voulant éviter le clinquant et le heurté, ce peintre habile nous semble avoir employé une gamme de tons un peu tristes. Dans celui de M. Laffitte, où les mains sont fort belles, les cheveux, mollement peints, paraissent trop vaporeux; malgré ces légères imperfections, ces portraits n'en ont pas moins une haute valeur. M. Scheffer d'ailleurs nous devait bien cela, et ces gracieuses scènes d'intérieur d'un sentiment exquis venant encore à son aide, nous lui pardonnons aisément son erreur du conseil de Champlâtreux. Ce portrait de famille du défunt ministère, orné d'un tapis vert et de charmans petits portefeuilles rouges, a dû, nous le comprenons facilement, embarrasser fort cet artiste en dépit de son talent. Pour obtenir un effet quelconque en peinture il faut de toute nécessité sacrifier bon nombre de ses personnages afin d'en faire valoir quelques-uns seulement, et il est probable qu'aucun des modèles de M. Scheffer, ne voulant se résigner à paraître moins éclairé que ses collègues, il en a dû résulter une composition fort triste et sans la moindre vigueur.

Entre les portraits de M. Charpentier, bien que celui de Mme Sand soit une bonne et puissante peinture, d'un vigoureux aspect, nous préférons celui du jeune Maurice, d'un délicieux caractère. Mme Sand, dont le buste est évidemment trop long, a les mains faiblement dessinées, on dirait presque soufflées. Si les yeux sont beaux et plein de feu, si la bouche est spirituelle et fière, en revanche le nez paraît lourdement fait. Cet empâtement pénible se retrouve du reste dans plusieurs parties de cette figure.

Ne pouvant indiquer ici que les œuvres de quelque valeur, nous devons passer sous silence le portrait genre dit acajou ronceux, cultivé avec acharnement par deux ou trois peintres à caduques réputations. Cependant ce serait injustice que ne pas signaler au milieu des figures drolatiques qui égayent l'exposition : Un Napoléon daté de 1809 qui possède la meilleur tête de bourgeois débonnaire qui se puisse imaginer ; puis une femme en cheveux nankin clair se don-

nant un mal énorme pour nous persuader qu'elle éclate de rire ; et enfin la jeune fille en peignoir qui se lave les mains et se livre devant tous à cette occupation avec le plus agréable sang-froid.

Pour en revenir à la peinture sérieuse, M. Champmartin, comme toujours, continue de plus belle dans son système de peinture huileuse et molle. En dépit de l'ampleur exagérée de la poitrine et de la bizarre façon dont les cheveux sont rendus, Mlle Fanny Elssler est pourtant la meilleure de ses toiles.

Mais nous voici bien avancé sans avoir signalé M. Léon Viardot qui, dans ses portraits de Mme de Baring et de M. Saint-Edme, a fait preuve d'un remarquable talent ; par ce dernier surtout, d'un bon faire et d'une grande pureté de dessin, M. Viardot a pris rang parmi nos premiers portraitistes.

Un beau portrait que nous eussions voulu examiner plus longuement est aussi celui de Mlle Noblet, par Tissier ; d'une couleur un peu sombre, cette figure, d'une belle exécution, se place sans contredit au premier rang dans les plus complètes du salon. Enfin, quand nous aurons cité le portrait de l'abbé Guillon, par M. Nestor d'Andert, et celui de M. Théophile Gautier, qui réellement a trop l'air de préluder à une cachucha plébéienne, nous croirons avoir dénombré tous les portraits de valeur que notre mémoire peut nous rappeler.

P. S. La plus grande preuve cependant que, comme don Ruy de Sylva d'*Hernani*, nous en passons et des meilleurs, c'est que nous avons totalement oublié M. Alexandre Hesse.

Au public malheureux de l'absence de M. Dubufe, il reste toutefois de M. Court une jeune fille agaçant un serin et la *Suissesse de Brientz* avec ses trois petits bateaux sur son lac tranquille et si près du châlet qui l'a vu naître qu'on le dirait sortir de sa poche. MM. les acteurs, qui cette année émaillent fort agréablement les parois du salon, ont aussi l'avantage d'attirer grandement l'attention générale. C'est M. Bouffé en philosophe absorbé profondément ; — M. Tamburini, d'une pose pleine de grace; M. Duprez, qui se cambre en premier rôle ;

et surtout M. de Candia, qui sourit en ténor et s'enveloppe dans une avalanche de foulards et de pelleteries. — Et d'honneur tous ces messieurs se donnent autant de mal pour se maniérer dans leurs cadres que s'ils étaient en plein théâtre dans le plus beau moment de leur scène à effet.

ALIGNY. — JULES DUPRÉ. — CALAME.

Il est dans la peinture un genre dont les immenses progrès ne peuvent être niés par le plus quinteux des détracteurs de notre époque : c'est le paysage. — Si nous voulons même nous rappeler les grandes routes proprement pavées de M. Demarne, les gracieuses touffes de fleurs artificielles au penchant des collines de marbre jaune que M. Turpin de Crissé voulait bien parapher de sa couronne de comte, et les compositions théâtrales et criardes de M. Etna Michallon, nous dirons que là ne se trouve pas seulement une supériorité, mais une complète résurrection.

Cette année, sauf M. Cabat, qui voyage, et M. Rousseau dont les tableaux sont, à chaque salon, refusés par le jury avec la même candeur, les paysagistes sont au grand complet. Divisés en deux camps bien distincts, nous les retrouvons tous sans défection de part ni d'autre.

D'un côté, le paysage dit de haut style est représenté par MM. Aligny, Édouard Bertin et Corot ; des motifs sévèrement étudiés, des effets bien compris, de belles lignes de lointain, et en somme une certaine tournure puissante, telles sont les qualités principales de leur manière. Une lumière blafarde, des arbres malheureux ayant toujours l'air de se tordre les branches de désespoir, un aspect gris et un faire d'une simplicité outrée en constituent trop souvent les défauts.

Dans l'autre camp, MM. Jules Dupré, Flers, André et les imitateurs de Cabat font ce qu'on pourrait nommer du paysage intime. Laissant à leurs adversaires les prétentions épiques et les solitudes rocheuses, ce sont les prairies plantureuses où paissent de pacifiques bœufs, les chemins ombreux et les ciels mouvans qu'ils veulent peindre. Dans les tableaux des chefs de cette école, le soleil dore une végétation vigoureuse, les nuages courent et les eaux frémissent ; il s'y trouve enfin de la couleur, de la lumière et de la vie, qualités immenses et que nous mettons bien au dessus de la gravité pétrifiée de MM. les peintres de haut style.

Entre ces deux partis si nettement divisés se trouve un groupe d'artistes qu'un passé débonnaire a gratifiés d'une certaine réputation. Ces messieurs couvrent leurs toiles dans une quiétude parfaite, sans se douter que depuis dix ans une révolution dans leur art s'est

accomplie autour d'eux. Ils sont en peinture ce qu'étaient en politique les émigrés sous la restauration.

Ainsi M. Rémond avec ses montagnes bleues continue Michallon en le calomniant toutefois par ses terrains lilas dans l'ombre et beurre-demi-sel dans le soleil. M. Giroux se montre là pour nous prouver qu'un grand prix de paysage historique n'est pas chose aussi fabuleuse qu'on le voudrait faire croire, et MM. Victor Bertin, Bidauld et Watelet se représentent tranquillement eux-mêmes.

Il est juste cependant de faire remarquer chez M. Watelet une tendance meilleure. Dans sa *Chute des feuilles*, quoique les fonds soient d'une couleur aussi fausse que de coutume, il se trouve dans les premiers plans certaines parties très adroitement touchées, un arbre surtout. Malheureusement ce tableau, tout rempli de petites feuilles d'un jaune d'or, fait à deux pas exactement l'effet d'une bouteille d'eau-de-vie de Dantzick

M. Aligny, dans sa *Madeleine au désert*, a pris le parti violent de tout sacrifier aux deux anges qui viennent visiter la pécheresse repentante, et qui par ce moyen paraissent éblouissans de clarté. Cet éclat est toutefois assez sagement combiné pour n'empêcher d'apercevoir ni le soleil couchant qui se glisse à travers les arbres, ni le reflet du ciel pur où la lune paraît. Différemment brillantes toutes trois, ces lumières ne causent aucun papillotage et n'ôtent rien à l'harmonie calme de ce tableau.

Malgré tout le talent que prouve un pareil résultat, il résulte de cet arrangement (et ceci arrive souvent à M. Aligny) que le paysage ne devient plus qu'accessoire dans une œuvre dont il ne traite pas pour cela les figures en peintre d'histoire. A l'exception d'un bout de montagne, très beau de lignes et de couleur, le reste du paysage est mollement rendu, arbres et terrains. Cette négligence ne peut pourtant pas être rachetée par une Madeleine peinte lourdement, et qu'on dirait collée sur son rocher brun, ni par des anges bien posés, il est vrai, mais qu'on croirait en bois point.

Sept tableaux, tous d'un sentiment exquis de couleur, d'une exécution parfaite et d'une vérité d'art bien comprise, ont été exposés par M. Jules Dupré. De cet artiste, comme de M. Decamps, nous n'attendons plus maintenant autre chose ; il est arrivé à la limite exacte du beau qu'il voulait rendre; qu'il n'aille pas au-delà, voilà tout ce qu'il faut lui demander. Sa petite toile des *Baigneuses* et ses deux tableaux de la rivière du Fay, sont trois chefs-d'œuvre que ne surpassent aucune des productions de l'école flamande. Dans l'un d'eux surtout est un ciel bleu moutonné d'une couleur étourdissante. Placée à côté d'un Decamps vigoureux, la grande vue prise dans le Bas-Limousin est d'un ton si puissant qu'elle soutient fièrement et sans pâlir ce dangereux voisinage. Ce tableau, d'une belle disposition, est cependant moins complet que ceux que nous venons de citer. Dans la prairie, péniblement travaillée, se trouve un abus de touches horizontales également posées, et le soleil trop divisé se répand en milles paillettes sur le sol comme à travers une écumoire. Malgré ceci, cette vue est d'un admirable aspect, et, selon nous, nul paysagiste ne peut, pour ce salon du moins, venir se poser auprès de M. Jules Dupré. Vienne l'avenir, et nous verrons.

Un peu lourde de couleur et d'un faire trop uniforme, *la vue de Rochechinard* par M. Thuillier est une peinture où se trouve des parties solidement exécutées prises isolément, malheureusement l'égalité de métier et d'empâtement avec laquelle sont traités les devants et les fonds, empêche de sentir toute profondeur sur cette toile où se révèle pourtant de réelles qualités. Dans les tableaux qui ne nous paraissent pas avoir attiré l'attention autant qu'ils le méritaient, c'est justice aussi que signaler celui intitulé, par M. Veillat, *Souvenir de la campagne de Capoue*. Bien que les fonds de cette composition soient d'un bleu de convention rappelant trop la peinture décorative, ce paysage simplement disposé de lignes et d'un effet largement compris n'en est pas moins d'une harmonie pleine de calme et de rêverie.

Comme un hardi capitaine d'aventure, voulant faire la guerre pour son compte,

M. Calame, sans se ranger sous aucune bannière, est venu d'un

bond se placer parmi les forts. Il se trouve, dans ce que nous croyons être le début de ce peintre, une telle absence d'hésitation ou plutôt une assurance si complète, que nous en sommes presque effrayés pour lui. Comme métier, M. Calame ne peut plus rien apprendre ; c'est donc vers le sentiment et la couleur que nous lui conseillons de se tourner. Sa vue prise à la Handeck est un des motifs les plus heureux de l'exposition. Les rochers, franchement peints, paraissent supérieurement cassés, et bien que les arêtes en soient trop vives, on sent là toute la dureté du grès. La mousse verte et le sapin brisé sont hardiment exécutés ; l'eau lourde est éclairée par un blanc trop cru ; les arbres du fond manquent d'air, et les vapeurs qui s'attachent aux montagnes semblent d'un ton savonneux et ne s'éloignent pas assez. Le défaut de ce tableau, où se révèle un talent remarquable, est d'être trop également rendu partout. Si M. Calame veut se défier de son habileté, nous ne doutons pas qu'il ne puisse acquérir les qualités qui nous paraissent encore lui manquer.

DU JURY.

Puisque nous venons de dire à l'instant, et cela sans commentaires, qu'un tableau de M. Rousseau, tableau fort beau vraiment, avait été refusé tout comme ses aînés, il nous semble assez convenable de nous occuper ici de diverses exclusions faites par un jury qui marche constamment dans les mêmes voies d'injustice et d'ignorance, sans s'inquiéter en aucune façon des réclamations de l'opinion publique.

Le jour de l'ouverture du salon, au bruit des réflexions bourgeoises qui caractérisent cette solennité, se mêlait un murmure toujours croissant qui parfois même le dominait. Un fait des plus graves, dont chacun voulait douter d'abord, était raconté et commenté avec chaleur par tous les artistes indignés. — Le jury avait encore osé refuser trois des cinq tableaux présentés par M. Eugène Delacroix, et le *Supplice des crochets* de M. Decamps, écarté dans une première épreuve, n'avait dû son admission qu'aux énergiques insistances de l'un de nos premiers sculpteurs.

S'il est fort ennuyeux de répéter sans cesse de vulgaires déclamations contre l'institut, il est cependant de toute impossibilité, avec l'amour du paradoxe porté au plus haut dégré, de nier, et la complète médiocrité de la plupart de ses membres, et la valeur des hommes qui s'en trouvent exclus. Entre tous les peintres, sculpteurs, etc., qui composaient la section des Beaux-Arts, sauf une dixaine d'hommes (chiffre poli) dont nul ne conteste le mérite, il est facile de voir ce que vaut le reste par les productions que ces hauts barons de l'art daignent jeter aux expositions, qui se trouvent toujours aux derniers rangs au milieu des œuvres de deux mille exposants.

Sans contester le droit évident qu'ont les académiciens de choisir leurs collègues, nous voudrions qu'on reconnût à la publicité celui

de s'enquérir des titres de ceux qui par cette seule nomination se trouvent investis du droit de juger l'art selon leur bon plaisir. Puisqu'il est reconnu très parlementaire de demander compte à un homme politique de ses actes et de ses écrits ; puisque pour juger un homme il faut apporter maintes preuves de fortune ou de capacité, et qu'à dix centimes près on s'en voit déclaré indigne, nous ne voyons pas où seraient l'injustice et la cruauté si l'on demandait à MM. Blondel, Granger, Bidault, etc., s'ils paient réellement leurs contributions de talent.

Et pourtant désirer qu'on traite la peinture avec autant d'égards que le premier accusé venu

est une très minime exigence, car en pensant comme le Don Carlos d'Hernani *que la mort d'un homme est une chose grave*, il est permis de croire aussi que l'existence de l'art ne l'est pas moins.

Nous sommes convaincus que ce jury, fût-il aussi éclairé et aussi compétent pour tous, qu'il est ignorant, jaloux et haineux envers quelques-uns, n'en serait pas moins couvert de malédictions chaque année. Cependant ces rumeurs colportées par des gens sans talent mourraient sur l'heure faute de sympathie, tandis qu'appuyées de tels exemples, comment voulez-vous, membres du jury, peintres à vengeances mesquines, graveurs en médailles et architectes que vous êtes, comment voulez-vous qu'un artiste, quelque mauvais qu'il soit, ne récuse pas vos décisions lorsqu'il peut se dire : « Ils ont bien refusé Delacroix ! » Demain des noms justement inconnus se glorifieront de cette confraternité d'exclusion et l'on imprimera que vous vous êtes montrés iniques à l'égard de MM. Delacroix, Patochard, Decamps et Ribadeau.

Il y a quinze ans, lorsque Delacroix, après son *Dante*, vous envoya, comme un éclatant défi, son *Massacre de Scio*, cette page si mouvementée, si chaude, si poignante, nous eussions compris qu'on n'accordât pas droit de salon à ce hardi démenti de toutes traditions en peinture. Accueillir le massacre de Scio, c'était reconnaître humblement que vous vous étiez trompés toute votre vie, vous qui jusqu'alors aviez applaudi aux blafardes enluminures de M. Blondel et admiré le genre creux et maniéré de M. Hersent.

Cette toile, dont peut-être ne soupçonniez-vous pas la valeur, fut admise pourtant, et c'est aujourd'hui, quand ce même artiste a produit *Charles-Quint*, le *Christ au Jardin des Olives*, la *Liberté*, les *Femmes d'Alger*, *la Médée* et d'autres créations admirables ; quand ses tableaux font l'orgueil du Luxembourg ; quand aux acclamations de tous, il vient de couvrir de son génie les murs de l'un de vos palais ; quand il a conquis, chef-d'œuvre par chef-d'œuvre, la haute place qu'il occupe parmi les sommités de l'art, c'est alors que vous osez dire à ce peintre : « Nous avons reçu deux mille tableaux qui valent mieux que les vôtres ! » — Nous en félicitons ces deux mille tableaux en général et ceux de M. Forbin en particulier. Ah ! messieurs du jury, il faut convenir que vous exagérez grandement votre droit d'être ridicules !

Quelques uns d'entre vous, dit-on, colorent leurs refus en disant qu'ils ont agi de la sorte en vue de l'intérêt de l'artiste. — Ceci devient ravissant de sollicitude. Qui donc y perdrait davantage que lui-même, s'il venait à compromettre la splendeur de son nom ? Vous étouffez la gloire avec vos semblans de la mettre en serre chaude. C'est trop de bonté..... merci !

Il semblerait de toute justice que, dans ce jury du moins, les peintres seuls jugeassent les tableaux et les architectes l'architecture. On concevrait alors que certains artistes, convaincus que tel peintre peut entraîner l'école dans une route mauvaise, refusassent constamment ses œuvres, sans nier son talent. Ce ne serait plus un homme contre qui on s'acharnerait, mais un système dont on aurait peur. A défaut de justification, ce serait une explication. Mais il n'en est rien. Peintres, sculpteurs, graveurs et architectes, tous jugent tout. Et, à ce propos, c'est ici le lieu de protester hautement contre une opinion émise depuis si longtemps que beaucoup ont fini par y croire, à savoir que les architectes de notre époque sont artistes. Or, examinons la nature de leurs études..... Il est bien entendu que je parle pour le général, ne refusant pas de tenir compte de quelques louables exceptions.

Dès qu'un jeune homme a copié suffisamment d'entablemens doriques et d'entrecolonnemens corinthiens, il part pour Rome. Là il emploie trois années consécutives à se promener tout au tour du temple de Jupiter-Stator, qu'il dessine sur toutes ses faces aussi proprement que cela lui est possible. Puis après avoir usé dans ses déambulations je ne sais combien de crayons et un nombre encore plus formidable de bottes, il revient en France couvert de gloire et de plans de toute espèce. Alors un gouvernement éclairé et jaloux d'encourager les beaux-arts lui confie, outre la décoration de la croix-d'honneur, celle d'une place publique. Quant au lauréat, il s'empresse de remplir cette mission difficile au moyen de lampes-Carcel et de losanges d'asphalte.

Nous comprenons que ce genre d'occupations constitue une industrie, un métier,

une science même, si l'on veut ; mais dans aucun cas, ce ne peut-être un art. — Hélas ! il est probable pourtant que ce sont des votes d'architecte qui ont repoussé M. Delacroix !

ataille, ah! volontiers, bataille, c'est mon mé-tier! dit Almaviva à Bartholo; c'est aussi la réponse que font tous les artistes au ministère qui leur propose des toiles guerrières sans consulter en rien la nature de leur talent. Peintres de paysage ou de nature morte, à cette offre chacun de ces messieurs, saisi soudainement d'une belliqueuse ardeur, prend un air matamore, se sert d'une épée en guise d'appuie-main et se monte la tête pour exécuter chaleureusement le combat demandé. De ce moment, le peintre fait fi du civil pour ne hanter que le soldat; il cause avec le conscrit, salue l'officier et s'intéresse à l'invalide.

étapes à faire, et ne pourrons dans cette promenade militaire exécuter des marches triomphales en l'honneur des vainqueurs,

encore moins leur tresser des couronnes d'éloges, ni poser aux blessés des appareils de périphrases. Mais à la guerre comme à la guerre; et c'est ici le cas ou jamais de s'exprimer avec une franchise toute militaire.

Tant que dure ce genre d'occupation il est irritable au dernier point. Pour Dieu, s'il vous touche du coude en passant, n'allez pas le regarder de travers, car il est querelleur en diable, mais attendez que son œuvre soit livrée, alors il redevient pacifique comme devant, et se met à railler lui-même sa bravoure passagère. Il est même plusieurs des fournisseurs brevetés de l'ennuyeux musée de Versailles, vrais fils chéris de la victoire, qui se trouvant fort bien de leur vocation guerrière sans jamais la prendre au sérieux, doivent, en considérant leur pacotille de hauts faits, s'écrier comme le susdit rival de Bartholo : *Rien n'est aussi gai que bataille.*

En avant donc! et marchons vite, car nous avons de nombreuses

En jetant un rapide coup d'œil sur les tableaux de ce salon, on

se prenait à gémir profondément sur l'effrayante rapidité avec laquelle s'usent toutes choses par la prodigieuse fécondité de notre temps. A peine y comptait-on quelques rares souvenirs de l'époque impériale. Hélas! c'est qu'à l'encontre de Boileau, nos peintres expédient les batailles autrement vite qu'on ne les gagne; si bien que tout l'empire est épuisé jusqu'au dernier incident. Combats célèbres ou simples escarmouches, retraites d'armée ou prise de villes, entrevues de souverains, traités imposés par l'empereur et roi,

tout a été fait et refait. Les lourds volumes des *Victoires et Conquêtes* se sont vus traduits page par page sur la toile, de telle sorte qu'à l'heure présente, Napoléon, en tant que peinture, est complètement usé, et qu'il le faut abandonner au feuilleton, la plus ingénieuse et la plus tenace de toutes les machines pressurantes pour extraire de nombreuses colonnes d'un sujet délaissé par tous ; au feuilleton qui, grace à ses souvenirs intimes, peut encore nous narrer sur l'homme du destin une foule de bourgeoises anecdotes ; et à la veillée sous le chaume,

où, selon le poète, on parlera de sa gloire bien long-temps : ce que nous croyons sincèrement, du moins jusqu'à ce que toutes les grand'mères soient disparues, et encore resterait-il toujours le soldat laboureur de tradition. Cet excellent Francœur qui a sauvé la vie à tant de colonels ; ce sergent modèle que chaque officier reconnaissait pour l'avoir vu sur le champ d'honneur ; ce saint Vincent de Paule de bivouac, qui, faisant un berceau de son havre-sac, rapportait une foule de charmans enfans à leurs généraux de pères, et repoussait avec mépris l'or qu'on lui offrait ; ce type de la bravoure française qui a soutenu pendant dix ans l'honneur de son pays sur plusieurs airs connus, ne peut mourir jamais ; oublié par l'ingrat couplet de vaudeville, il doit à cette heure narrer encore ses exploits dans les villages s'il ne s'est pas vu toutefois abandonné aussi par ses auditeurs, ennuyés du récit infiniment répété de ses interminables campagnes.

Après ces splendides années aussi rapidement exploitées, que pouvaient durer les barricades des glorieuses?

un salon ; et c'est tout ce qu'elles ont vécu. L'apothéose picturale du gamin fut brillante mais courte comme toutes les gloires de ce monde. Puis la dernière lutte de la Pologne vint fournir quelque pâture aux peintres à jeûn de sujets glorieux ; mais les affamés n'en firent qu'une bouchée. Et pourtant que de sublimes actions et d'admirables épisodes ! Comme on y manifestait hardiment sa sympathie pour les vaincus, en infligeant à leurs farouches adversaires les plus atroces figures que puisse inspirer la haine portée à l'autocrate. Comme on s'en donnait à cœur joie en flétrissant ces pauvres Russes des plus sauvages physionomies. Sublime exemple de ce que peut le fanatisme politique dans l'art ; on trouvait le moyen d'enlaidir même le cosaque...

Mais tout cela est déjà loin de nous. Le moyen-âge et le grand siècle ont encore cette année servi de prétextes à quelques toiles belliqueuses ; bientôt ces époques seront épuisées à leur tour, et nous verrons alors les peintres de batailles réclamer une guerre à tout prix dans le seul but de leur entretenir la main.

Nous étant occupé déjà des tableaux de M. Vernet, c'est à l'œuvre de M. Alaux que nous allons d'abord nous adresser. Cette bataille de *Denain*, la plus grande sinon la meilleure du salon, est d'une assez bonne ordonnance et ne manque pas à la première vue d'une certaine grandeur de conception ; il s'y trouve même quelques figures d'un mouvement bien senti, et cependant sur cette toile tout semble froid et inanimé. Pas une tête n'y respire, pas une main n'y serre fortement son arme, pas un pied ne s'y appuie sur le sol. Dans les soldats aux visages pâles et aux yeux morts, qui font de l'enthousiasme à froid et arrachent les palissades avec une ardeur tranquille, on sent le modèle fatigué qui s'affaisse dans sa pose et demande au peintre s'il ne pourrait pas se reposer un moment.

On nous a raconté qu'un jour l'aumônier d'une de nos prisons s'interrompit en plein sermon pour crier à deux de ses ouailles qui jouaient aux cartes : « Ah ça ! la ferveur ne va pas dans votre coin ! Voyons donc, mes enfans, un peu d'onction là-bas ! » Nous pensons, qu'à son exemple, le maréchal de Villars, qui se démène au milieu du tableau de M. Alaux, devrait recommander plus de fougue et d'élan à ses régimens de Navarre et de Dauphiné.

Et puis dans cette composition sans la moindre vigueur, rien n'avance ni ne fuit. Les drapeaux et les fumées du fond se viennent mêler au premier plan avec les soldats dont les habits jouent plus le papier que le drap. En somme, quoique largement peinte, cette bataille n'est qu'un médiocre tableau très facilement fait.

Ce n'est pas le peu de solidité qu'on reprochera aux deux toiles de M. Larivière, mais au contraire la lourdeur et la dureté. Ce ne sont du reste que des batailles peu compliquées, mêlées furieuses à quatre personnages. *Le combat de Castillon*, par exemple, ne se compose que du vieux Talbot qui meurt en bâillant, de deux chevaux de bois de cette encolure :

et d'une grande armure d'un métal fort triste, qui se bat seule et sous laquelle pourtant il pourrait à la rigueur se trouver quelqu'un. Malgré sa sécheresse, ce tableau vaut mieux encore que son pendant, *la Bataille de Cocherel*, où Duguesclin, d'une épaisseur d'épaule plus qu'historique, fait prisonnier un certain Captal de Burch qui méritait bien ce sort en osant porter un vêtement d'un rouge aussi détestable.

S'il ne se trouve pas non plus beaucoup de combattans dans la *Bataille de Baugé*, par M. Alfred Dedreux, du moins chacun s'y bat d'une rude façon, et les chevaux s'y cabrent et hennissent sous leurs cavaliers qui se chargent avec furie. Là, personne ne prend de tournure et ne frappe gracieusement son adversaire ; mais les coups tombent serrés et lourds. Le duc de Clarence est vaincu, renversé, presque mourant, et le combat continue au dessus de sa tête ; c'est qu'une fois levée il faut que la hache retombe, et que ces gens-là sont trop bien lancés pour pouvoir s'arrêter tout-à-coup. Terrain, armures et chevaux, tout est grassement exécuté dans ce tableau plein de verve et de chaleur ; seulement l'espèce de cliquetis causé par les clairs trop répandus partout, fait désirer un effet plus simplement compris.

Malgré tout le mérite qu'on ne peut contester à l'œuvre de M. Dedreux, nous ne pensons pas pourtant qu'on doive approuver fort ces sortes de combats où tout le monde est ainsi enferraillé des pieds à la tête, ce qui rend les expressions très faciles à saisir. Non pas qu'il faille, comme les peintres de l'empire, représenter toujours des guerriers nus, ni blesser constamment ses soldats à la poitrine pour se donner le plaisir de peindre des pectoraux ; mais tout en respectant l'exactitude des costumes, nous aimerions mieux y voir mentir un peu que d'être condamnés à ne regarder jamais que des héros couverts de fer battu. De compte fait, il n'y a que cinq visages découverts dans les trois tableaux dont nous venons de parler. Si l'on exagérait encore quelque peu ce système, les batailles finiraient par ne plus avoir l'air que de rassemblemens de bouilloires du Levant.

M. Tony Johannot nous permettra de ne pas prendre au sérieux la toile plate, grise et terne que le livret intitule *Bataille de Rosebecque*, et qui n'est réellement qu'une insignifiante vignette beaucoup plus grande que nature. De bonne foi, on ne peut accepter pour des cadavres ces mannequins aux torses bourrés de coton et aux jambes couchés à plat en rouge ou en gris. Il est d'ailleurs impossible que ce roi effacé dans une auréole de poussière et ce grand jeune homme en pourpoint vert qui remplit si tristement son rôle de soldat altéré de sang,

aient la prétention de rappeler à eux deux cette terrible journée où la chevalerie de France tailla tous les gens de Flandres de son épée ou les broya dans leurs propres cuirasses. Il faut donc qu'une erreur ait été commise dans le numéro placé sur ce tableau ; du reste, quoi qu'il veuille représenter, il n'en sera pas moins une œuvre complètement manquée.

Mais une énergique composition remplie de mouvement et d'un terrible aspect, dont les acteurs mettent du cœur à la besogne et s'égorgent en conscience, c'est la *Bataille de Rocroy*, par M. Ferret. D'une petite dimension, cette toile est, à notre avis, la mieux comprise comme arrangement de lignes et comme disposition des masses qui s'y heurtent avec acharnement. Dans toute cette multitude habilement mêlée vous ne trouverez pas une seule pose de convention, et pas un de ces soldats ne s'occupe d'autre chose que de tuer son voisin le plus promptement possible.

Placé sur une hauteur, Condé victorieux domine la scène et veut en vain arrêter le carnage que font ses troupes des bandes espagnoles, excitées dans leur inutile résistance par leur vieux général mourant. Dans cette œuvre pleine de caractère, et peu regardée, se rencontrent pourtant une conception vigoureuse et un sentiment profond ; mais M. Ferret manque de métier, il exécute péniblement et devrait surtout se garder des tons bitumineux qui rendent ses fonds lourds et ses premiers plans trop obscurs.

A quelques pas de cette toile d'une si puissante originalité, si l'on veut voir jusqu'à quel point des hommes qui se battent peuvent

pousser la coquetterie, il faut regarder en passant *la Mort de Max Piccolomini*. Pour son groupe de Suédois, M. Dietz s'est évidemment inspiré des brigands de mélodrames d'il y a trente ans, que dessinait si bien M. Boilly le père.

Max en mourant étale sa jambe avec complaisance, lève les yeux au ciel et s'arrange en jeune Grec défendant son drapeau. Il n'y a pas jusqu'à son cheval qui ne dénote en s'abattant une rare recherche de l'élégance. — Un peu plus loin, et toujours de la même valeur, sont encadrés quatre grands gaillards dont un fait le mort ; ce tableau, selon M. Lacaze, nous montre *la mort de Suénon*. Enfin, comme il ne faut oublier personne, dans le cas où une toile fort sombre de M. Thierry aurait le désir de passer pour une bataille, nous devons la mentionner ici. Ce qui paraîtrait motiver cette prétention, c'est qu'au beau milieu on aperçoit sans trop de peine un casque et une cuirasse de nacre posés sur un point bleu, brillant comme une turquoise dans un écrin noir. S'il en était ainsi, les personnages s'y dissimuleraient par trop ; la modestie est une qualité fort estimable chez des guerriers surtout, mais il ne faut pas qu'ils la poussent jusqu'à se cacher entièrement sous des glacis de momie.

Après MM. Beaume et Mozin, qu'il ne faut pas juger dans ces sortes de compositions, M. Bellangé, toujours froidement habile, et MM. Philippoteaux et Hippolyte Lecomte dont on ne peut absolument rien dire, il ne nous reste à citer que *la Bataille de Smolensk*. Dans cette rouge toile, d'une détestable couleur et d'un banal arrangement, se voit le Napoléon le plus commun que jamais peintre se soit permis de calomnier, et puis M. Langlois abuse vraiment de son cheval blessé qui relève belliqueusement la tête.

Ainsi donc, cette année, notre lot de hauts faits se compose d'une vingtaine de chétives batailles : c'est une pénurie de gloire vraiment affligeante pour un peuple de braves qui, grace au musée de Versailles, s'était habitué à remporter, bon an, mal an, deux ou trois cents victoires.... peintes.

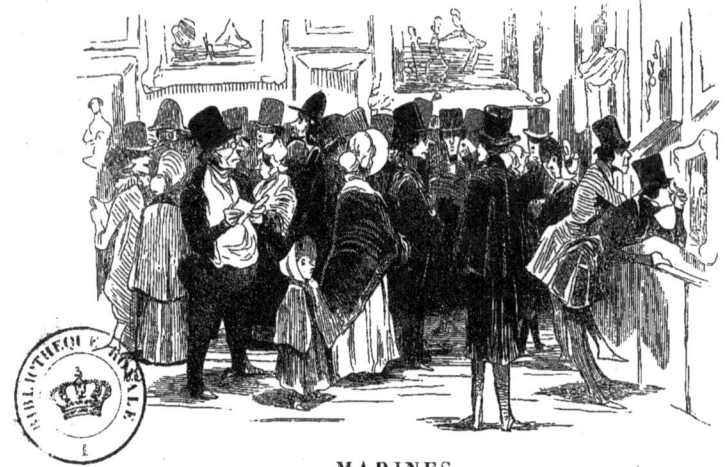

MARINES.

omme la nuée aux flancs noirs des *Orientales*, devant les nombreuses toiles officielles de M. Gudin, on ne voit que : *Toujours des flots sans fin par des flots repoussés.* Au milieu de toutes les eaux vertes ou bleues, limpides ou fangeuses que ce peintre remue si habilement,

et qu'il soulève et apaise à son gré, — dans cette foule de navires, — troués, — désemparés, aux voiles en lambeaux,

et qui, vainqueurs ou vaincus, sont dans un si triste état, — à travers le feu et la fumée que crachent tous les sabords, — entre tous ces effets de jour et de nuit, — de soleil blafard ou de flammes de Bengale, il devient fort difficile vraiment de savoir ce qu'on doit penser de telle œuvre en particulier, et surtout une fois sorti de là, de ne pas confondre tous ces tableaux entre eux.

C'est que le grand inconvénient des marines est de se ressembler
Salon de 1839.

tellement qu'en en voyant une pour la première fois, on croit toujours rencontrer une vieille connaissance. Au-delà d'une douzaine de partis bien nettement tranchés, comme un lever et un coucher de soleil, une nuit sombre ou un clair de lune, il est impossible de ne pas se répéter. Rien n'est plus exactement pareil à une tempête qu'une autre tempête, et à une victoire navale qu'une autre victoire navale, pour nous surtout qui, malgré l'éducation maritime que les romans de Cooper et d'Eugène Sue nous ont faite, et bien que nous jurions en vrais matelots

par le petit foc et le grand hunier, n'en sommes pas moins fort embarrassés pour distinguer nos bâtimens de ces infâmes vaisseaux hollandais mitraillés par M. Gudin avec un patriotisme si ardent.

D'ailleurs les flots ont un air de famille si fortement prononcé que l'on ne compte que trois espèces de vagues avec lesquelles toute marine doit s'exécuter : — c'est, avant tout, la vague coiffure — grand-siècle, — qui se déroule sur les plages sablées avec accompagnement de plusieurs marteaux ; — pour le temps où il vente frais, nous avons la petite vague capricieuse et brisée ; enfin pour la tempête on emploie la grande vague en crinière échevelée. Celle-ci

8ᵉ LIVR. — PL. LES PILOTES, GILBERT.

doit nécessairement se heurter en écumant sur des rochers qu'on a grand soin de placer toujours à cet effet.

En dehors de ces trois vagues mères, mais dans les grandes occasions seulement, on peut mêler les nuages aux flots, comme dans le *Chaos* que M. Gudin exposa l'année dernière. Ces sortes de tableaux sont très commodes en ce que la mer ayant l'air d'un ciel en dessous, et le ciel d'une mer en dessus, on peut les placer dans n'importe quel sens.

Aussi on aura beau nous dire : Ce combat a eu lieu entre telles nations et à telle époque, nous n'y trouverons jamais grande différence, les pavillons seuls varient de couleur, mais la mer reste toujours la même, et depuis la création n'a guère changé d'aspect.

Du moins dans une bataille sur terre, les uniformes nous indiquent tout d'abord de quel côté doivent se ranger nos sympathies ; et puis l'épisode guerrier peut s'y varier à l'infini, depuis le tambour fatigué qui s'appuie sur sa caisse

et le soldat qui rattache tranquillement sa guêtre au milieu des boulets, jusqu'au général jetant un regard de douleur sur les pauvres diables qui viennent de se faire tuer pour la plus grande gloire de son nom. Les ressources d'un combat naval, au contraire, se bornent à deux incidens seulement : c'est toujours la même barque qui coule bas chargée de blessés, et le même malheureux qui se soutient sur l'eau à l'aide de son petit débris.

Ce n'est certainement pas une immense habileté qu'on pourra jamais refuser à M. Gudin ; quelques unes des dix toiles destinées au musée de Versailles sont même un peu trop officiellement exécutées. Pourtant la qualité dominante de ce peintre étant de choisir toujours un effet très franchement décidé, si les bâtimens sont d'un faire parfois lâché, et si les figures paraissent souvent indiquées mollement, cela n'empêche jamais ses tableaux d'avoir un aspect largement compris. Il serait d'ailleurs injuste de juger minutieusement une pareille série, que M. Gudin n'a pas faite à lui seul, ainsi que veut bien nous l'apprendre le livret officieux.

Cependant entre tous, le *Combat d'Ouessant* est celui que nous préférons hautement. Mieux étudié que ses voisins et fort adroitement composé, les eaux en sont surtout éclairées admirablement ; à la fois bien touchés et d'une bonne couleur, les navires du fond, heureusement disposés, restent bien à leur plan ; toutefois les fumées de ce tableau manquent complètement de finesse et de légèreté. Sans posséder la même valeur, les deux petites toiles du *Chevalier de Saint-Pol* peuvent être considérées comme de très jolies esquisses. Quant aux combats de *Denevière*, du *Chevalier de Forbin* et à la *Prise de Saint-Jean-d'Ulloa*, malgré toute la facilité de métier qui s'y décèle, il est impossible de considérer sous le rapport de l'art ces divertissemens pyrotechniques qui ne rentrent pas plus dans le domaine de la peinture que les éruptions du Vésuve, les vues de pays prises à vol d'aérostat ou le glacier des aiguilles de

la verte Helvétie.

Mais voici la *Vue du Tréport*. Là nul programme plus ou moins historique n'est venu gêner le peintre. Aussi, libre de son choix, a-t-il tout bonnement pris un motif très simple dont il a su faire son meilleur tableau. Un pan du ciel est d'un ton trop ardoisé et on désirerait une couleur plus vaporeuse ; mais comme ces flots sont limpides, et comme la lumière les traverse en s'y jouant ! Vous la voyez courir et se mouvoir sous la barque où rament avec tant d'ardeur ces vigoureux matelots.

Si vous voulez admirer une couleur chatoyante et une touche brillante et coquette, allez vous poser devant le *Combat de Texel* de M. Eugène Isabey. Ici, comme ce n'est plus l'ensemble qu'il faut considérer, ne reculez pas de l'autre côté de la galerie, mais au contraire venez vous poser la poitrine sur la barrière ; mettez-vous plus près encore si vous pouvez, et examinez tout scrupuleusement et sans rien passer. Si vous coupiez cette toile en dix morceaux, chacun d'eux formerait un très joli tableau. C'est que lorsque M. Isabey attaque une partie de son œuvre, il l'exécute avec passion comme si elle existait seule, et ne la quitte qu'à son grand regret. Ciel, mer, mâtures, voiles, chaloupes et navires, tout est rendu avec talent et surtout avec esprit. Rien n'est plus étonnant que ce métier que ces arrières de vaisseaux aux peintures qui s'encadrent dans les flots et dans la fumée, et dont les sculptures dorées sont mouvementées si puissamment. Bien que cette perfection, partout la même, etque cet amour exagéré du détail nuisent évidemment à l'aspect général de ce tableau ; on n'ose vraiment pas s'en plaindre en voyant que toutes ces choses, si adroitement touchées, caressées, glacées et repeintes encore, ne sentent en rien ni la peine ni la sécheresse.

Si l'on oublie Jean Bart et l'amiral de Frise, c'est qu'il est impossible de se lasser en voyant ces petites figures, officiers et marins,

ingénieusement posées et attaquées si finement. M. Isabey flatte, il est vrai, les bâtimens qu'il représente; les mâts semblent de bois précieux et tout y est brillant et lustré; mais où donc est le grand mal? Cela fera seulement que si une jeune et belle frégate veut jamais offrir son portrait

à son vaisseau préféré, c'est à coup sûr à ce peintre qu'elle ira s'adresser.

Malheureusement les vagues de ce tableau, beaucoup trop maniérées de ton et de mouvement, étant sans aucune transparence, on croit apercevoir partout de monstrueux poissons se promenant à fleur d'eau. L'apparence solide de cette mer fait qu'on plaint fort peu ceux qui y tombent, tant on est persuadé qu'ils ne pourront jamais s'y enfoncer.

Loin de chercher l'éclat, M. Tanneur, dans ses marines souvent très vraies, mais d'une vérité froide, paraît affectionner les effets tristes et sombres. Ses eaux, toujours sévèrement comprises de ligne et généralement bien remuées, gagneraient immensément à se priver du glacis noirâtre dont ce peintre prend plaisir à couvrir ses tableaux.

L'aspect de froideur que donne ce glacis se fait même sentir dans *le soleil couchant après une tempête*, où la lumière, qui miroite et joue bien sur les flots, ne les empêche pas de paraître entièrement glacés.

Il résulte de tout ceci qu'on se baignerait avec grand plaisir dans la mer limpide de M. Gudin, que les gens qui aiment à pêcher en eau trouble

feraient d'excellentes affaires dans les vagues de M. Tanneur et que sans avoir besoin d'une foi plus robuste que celle de l'apôtre incrédule, on se hasarderait volontiers à marcher sur les flots de M. Isabey.

Si parmi ces amiraux nous n'avons pas nommer M. Eugène Lepoittevin, ce n'est pas qu'il n'ait aussi de nombreux états de services à faire valoir, mais parce que cet artiste de beaucoup de talent et surtout d'une grande habileté, va d'un élément à l'autre et n'en adopte exclusivement aucun, — intérieur, — genre, — paysage, — M. Lepoittevin aborde tout avec une rare hardiesse et s'en tire souvent avec bonheur, cependant cette extrême facilité tombe parfois dans le chic et le lâché. Toujours franchement et spirituellement exécutés, les tableaux de M. Lepoittevin sont souvent traités avec un laissé-aller qui va jusqu'à la négligence, l'abus des ficelles s'y fait trop sentir et le ton roussâtre avec lequel ce peintre taille et redessine ses figures, ses terrains et ses accessoires, devient fatigant à force de se retrouver partout.

Ces reproches toutefois ne peuvent s'appliquer aux *Pilotes du Moerdick*; d'un aspect lumineux, cette marine est certe une œuvre remarquable, dont les eaux transparente, et le ciel d'un ton fin ne laissent rien à désirer, et si l'on voulait en l'étudiant minutieusement critiquer quelques parties de ce tableau, ce ne pourrait être que dans la barque du premier plan, où se retrouve encore le maudit redessiné de terre de sienne calcinée dont nous venons de parler.

Avec cette marine, M. Lepoittevin a exposé plusieurs tableaux de genre où se rencontrent les défauts et les qualités que nous venons de signaler, puis une composition presque historique représentant un grand combat, entre pêcheurs et ours blancs. Ces animaux ont, cette année, déployé au salon un caractère d'une remarquable férocité, jusqu'à ce jour on les avait regardés comme d'assez bonnes personnes, mais puisque voilà en même temps deux peintres qui nous les représentent comme d'un caractère désagréable et dangereux et que ces messieurs n'ont aucun intérêt à calomnier les ours blancs, il faut bien qu'il y ait dans ces portraits quelque chose de vrai.

Sauf quelques expressions un peu outrées et tournant au mélodrame, les pêcheurs de M. Lepoittevin se défendent avec une énergie de bon aloi, et un dessin trop rond et une couleur un peu creuse n'empêchent pas qu'il n'y ait d'excellentes choses dans ce tableau.

Et maintenant que nous n'avons plus rien à démêler avec les loups de mer, nous pouvons dire un mot du *Gilbert mourant*, de M. Monvoisin, sans qu'il soit besoin d'une transition bien amenée. Ce tableau, touché quelque peu lourdement, manque de finesse et de transparence de ton, — voilà le côté faible; — cela constaté, il est impossible de n'y pas reconnaître de hautes et incontestables qualités, sous le rapport du sentiment et de la composition. Tout, sur cette toile, respire un admirable sentiment de tristesse poignante. Si le Gilbert se manière légèrement de pose comme un poète de salon qui chante ses vers,

en revanche sa tête d'un beau caractère est pleine d'une douloureuse

résignation, et la jeune religieuse qui le veille est une délicieuse figure, dans un mouvement bien vrai et d'une naïveté toute charmante.

De petites scènes de gamins, parfaites d'observation, nous ont été aussi données par M. Monvoisin. Ce ne sont pas les enfans espiègles de Charlet,

ni cet ignoble gamin de Paris, dont on nous exalte stupidement depuis quelques années, le noble caractère, le courage et la sensibilité; toutes choses assez difficiles à accepter quand on voit ce héros, ouvrir les portières de fiacre et faire un marche pied de ses mains dans l'espoir d'attraper deux sous, et quand on l'entend insulter grossièrement ceux qui ne peuvent lui répondre : ce gamin-là,

M. Monvoisin l'abandonne à la police correctionnelle où il débute, en attendant qu'il soit digne d'une juridiction plus sérieuse ; ce sont les collégiens dont ce peintre s'est constitué l'historien, et on ne peut que l'applaudir de cette idée, à la vue de ces piquantes pochades d'un bon faire et d'une étonnante justesse d'expression.

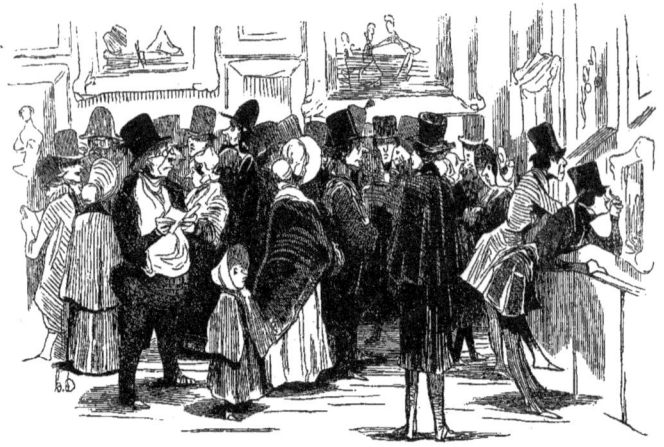

GRANET, WYLD, AQUARELLES.

Un peintre heureux entre tous, qui n'a jamais su ce que c'était qu'un blâme tel léger fût-il, c'est M. Granet. Bien des réputations brillantes sont mortes à ses côtés sans que la sienne souffrît la moindre atteinte. Bien des noms qu'on léguait à l'avenir sont tombés dans un oubli profond, sans que la valeur du sien fût seulement mise en question un seul instant. De grands artistes se sont vus bafoués, de pitoyables peintres ont été exaltés, et M. Granet a toujours conservé son rang, et pas une voix ne s'est élevée pour le lui contester. Cruelle et taquine pour tant d'autres, dès qu'il s'agit de lui, la critique se fait bonne fille et choisit ses plus douces paroles et ses plus gracieux éloges; aussi, toujours sûr de son succès, M. Granet peut travailler, le sourire aux lèvres, dans une parfaite tranquillité d'esprit.

dehors de ces irritantes discussions. Ce n'est pourtant pas que M. Granet n'ait un assez grand mérite pour qu'on dédaigne de l'attaquer. On pourrait sans injustice lui reprocher quelque peu de monotonie, accuser de dureté ses personnages taillés au couteau comme ces petites figures en sapin qui nous arrivent d'Allemagne, et trouver ses chairs d'un ton vineux et lourd. — Mais non : sans s'inquiéter jamais de ces imperfections, on se contente d'admirer sa merveilleuse entente de l'effet, la justesse avec laquelle chaque objet est éclairé, et la franche simplicité de son exécution.

Cette mansuétude à l'égard de M. Granet vient, nous le croyons, de la spécialité bien tranchée que ce peintre s'est créée. S'étant emparé de tous les moines sans distinction de couleur, tout en affectionnant les noirs, il les fait manger, chanter ou prier, et s'en tient là.

En le voyant se faire une part si humble, ses confrères ne pouvaient y trouver à redire. Il leur abandonnait et les Grecs, et les Romains, et les chevaliers, et les pages, et les châtelaines. Tout le moyen âge, enfin, les grands seigneurs de ce temps-là et les belles dames de ce temps-ci.

Tandis qu'autour de lui vingt artistes haut placés voient chaque année leur talent soumis à une enquête nouvelle, et qu'une critique hargneuse leur crie qu'ils baissent ou se répètent, lui seul reste en

Ne réclamant rien que ses chers religieux, qu'il nous habitua peu à peu à regarder comme sa propriété, si bien qu'à l'heure présente

toute la population claustrale appartient de droit corps et robes à M. Granet. Laissons-lui donc ses moines, il les connaît d'ailleurs si bien que ceux-ci ne pourraient que perdre à changer de peintre ordinaire.

Dans la route qu'il s'est frayée ainsi, ne voyant personne devant qu'il voulût joindre, ni derrière qui le forçât de marcher, il a pris le sage parti de s'asseoir sur le bord de son chemin,

et a continué sa série d'intérieurs de cette calme façon et dans une douce quiétude. Aussi regardez bien un tableau de M. Granet et vous les reconnaîtrez tous ; au premier aspect, cette peinture vous paraîtra noire et attaquée durement ; puis, peu à peu, votre regard se promènera dans les moindres recoins de ces cloîtres, et vous finirez par vous croire réellement sur le seuil, tant vous serez illusionné par un étonnant accent de vérité. Si la *Cérémonie funèbre* ne possède pas ces qualités au même degré, c'est que ces représentations à catafalque illuminé et à costumes d'état-major prêtent peu à l'artiste. N'attachez pas non plus grande importance à ce gros frère à la face de brique et aux mains de buis qui s'est taillé un costume dans une feuille de ferblanc ; mais arrêtez-vous long-temps devant la *Collation des pénitens laïques* : vous trouverez là M. Granet tout entier, et vous admirerez combien les différens effets de lumière du jour et de flambeaux sont habilement compris et rendus.

Avant de passer à M. Wyld, il nous prend ici comme un remords de n'avoir encore rien dit d'un tableau dont le public raffole et devant lequel un chœur de femmes répète sans cesse : *Ah ! c'est charmant, charmant, charmant,* sur des notes plus ou moins veloutées. Ce tableau est de M. Steuben et représente une toute coquette jeune fille qui caresse un joli petit animal que nous croyons être une chèvre ;

et notre oubli est sans excuse, car, malgré son immense succès, cette figure ne manque ni d'une certaine gentillesse ni d'une tournure assez gracieuse. On pourrait désirer les jambes plus fines, la tête moins mignarde et le tout moins cotonneusement fait ; mais enfin c'est une jolie peinture. Le grand tort de M. Steuben est d'avoir appelé cela *Esméralda*. Que diable ! il y a d'autres noms que celui-là au monde. Si M. Steuben s'en trouvait à court, que n'allait-il en emprunter un à M. Grevedon, qui n'en chôme jamais. *Amanda, Zoé* ou *Adelgonde*, à la bonne heure ! voilà des noms qui ne compromettent personne ; celui d'Esméralda est si peu commun qu'on se prendrait facilement à croire que M. Steuben a voulu faire la jeune bohémienne dorée de M. Hugo, ce qui, certes, n'a jamais été dans la pensée de cet artiste.

Si l'on peut nous reprocher plusieurs omissions de ce genre, en revanche on nous doit quelque reconnaissance pour nous être tu sur bien d'insignifiantes productions. Ainsi nous étions parfaitement libre de vous parler longuement de M. *Picot* et de sa gracieuse *peste de Florence*. Voilà un fléau qui se met bien ! Ce n'est pas là une de ces pestes de basse naissance dont les yeux sont caves et les chairs plombées, c'est une peste toute mignonne, toute fraîche, qui se fait les ongles chaque matin et s'étend du blanc sur les mains et du rose sur les joues, une peste abonnée au *Journal des Modes* et à laquelle on se hâterait de tendre la main en pleine rue,

dans l'espoir de l'attraper. Voilà une mère qui se désole agréablement et pleure de vraies perles en guise de larmes. Au milieu de cette terreur parfumée, voyez comme ce ménage est bien en ordre et quelle fraîcheur dans ces costumes ; c'est vraiment là une peste bien élevée et un désespoir de bonne compagnie. Eh ! bien, en avons-nous écrit un mot ? Non ; et pourtant si ce tableau était d'une meilleure couleur et d'un dessin moins rond, il ne pêcherait plus que par le caractère et la composition. Nous étions encore en droit de vous parler de MM. Duval, Lecamus et Pingret, qu'un respectable critique (que Dieu le conserve à notre amour)

met de mille piques au dessus de M. Decamps, qui, dit-il, *est toutefois un assez fin coloriste, fort estimé de quelques amateurs*. Il est juste d'ajouter que cette ébouriffante appréciation se trouve insérée dans le journal *le mieux écrit de France.*

Qui nous empêcherait, par exemple, de vous entretenir des *murmurateurs* de M. *Gué*, composition biblique et pyrotechnique du plus grand caractère ? Quel artificier combinerait un bouquet à feux de couleur plus ingénieusement disposé que celui qui éclate au milieu de ce tableau ? Coré, Dathan, Abiron et leur complices méritaient à coup sûr d'être foudroyés sans ménagemens et nous applaudissons de grand cœur les bombes lumineuses et les chandelles romaines que le ciel leur lance sur la tête ; mais pendant que la colère divine est

en train il nous semble qu'elle devrait anéantir du même coup les autres personnages de cette scène, puisqu'ils sont tout aussi mauvais que les impies sus-nommés. Mais encore une fois nous ne vous dirons rien de cette sorte de peinture. Il serait d'ailleurs peu généreux de juger sur cette œuvre M. Gué, homme de talent quand il s'en tient à son genre tout différent de celui qu'il a voulu aborder cette année.

C'est donc dans l'espérance qu'on nous saura gré de ce silence que, sans plus tarder, nous parlerons de M. Wyld et le féliciterons de son début dans une peinture nouvelle pour lui. M. Wyld, que nous connaissons par de charmantes aquarelles, nous a donné cette fois un bon tableau, nous sommes donc loin de perdre au change. Dans son *effet de soleil levant*, la lumière parfaitement dégradée, le brouillard qui enveloppe les bâtimens du fond, et les eaux resplendissantes de clarté, sont toutes choses d'une vérité bien saisie et d'une excellente couleur; et, sauf quelque lourdeur de touche dans les barques du premier plan, ce tableau mérite un éloge complet. Ce qu'en dehors de la peinture nous reprocherons à M. Wyld, c'est de nous avoir fait encore une fois cette éternelle Venise. En conscience, et malgré le respect qu'on doit aux puissances déchues, voilà trop long-temps que cette reine de l'Adriatique nous blase de sa place Saint-Marc et de son grand canal; et nous le savons tellement sur le bout du doigt qu'une vue des Batignolles aurait pour beaucoup un plus grand charme de nouveauté.

Nous ne croyons plus guère aux mystérieuses intrigues en gondoles, ni aux agaçantes apparitions qui, de leur étroite fenêtre, laissent toujours tomber leur gant

sur les bottes de nos héros de drames et de romans. Si du moins, comme il pleut des mois entiers à Venise, on nous représentait cette veuve des doges dans un de ces jours de deuil, cela nous la rendrait plus supportable qu'avec son ennuyeux ciel d'azur qui se joue par trop de notre crédulité. La Venise vraie une ville sombre et triste, dont les palais en ruine prennent des bains de pieds dans une eau noire et fétide; — où l'on entend pour toute barcarolle des chœurs de braves Allemands qui célèbrent le Sauer-Kraut et le bœuf fumé, et s'accompagnent en soufflant dans de longs tuyaux de cuivre; — et dont les gondoliers, brutaux fort malappris, ne chantent pas plus les strophes de l'Aminte que les cochers de fiacres de Paris ne récitent, Dieu merci, la *Henriade*. Enfin fausse ou vraie, triste ou gaie, nous avons assez de *Venezia la bella*; qu'on nous en délivre à tout jamais, et puisque, grace à M. Wyld, elle vient d'obtenir encore un succès, que ce soit là du moins sa représentation de retraite.

Puisqu'en parlant si tard de M. Steuben, nous avons reconnu franchement notre tort et que nous sommes en verve d'humilité, avouons-nous encore coupable d'avoir jusqu'ici tues les noms de deux artistes de talens fort différens mais remarquables tous deux : MM. Riesener et Charles Muller.

D'une ravissante couleur et d'un effet piquant, *la Jeune Egyptienne* de M. Riesener peut se dire à bon droit l'une des plus jolies figures du salon. Jamais M. Delacroix lui-même ne fit plus fin de ton que certaines parties de cette charmante composition. En dépit cependant de notre désir de faire agréer à M. Riesener notre tardive réparation, il nous est impossible de lui faire les mêmes éloges pour la *Sainte-Catherine* lourde et mal dessinée qu'il nous a donnée en même temps.

Ni le sentiment, ni l'harmonie ne sont les qualités que possède M. Muller, c'est une incroyable sûreté de métier. Solidement empâtée, la peinture de cet artiste est attaquée avec un tel aplomb, qu'on est tenté de croire qu'on a coupé le bras d'un grand maître, et que ce bras continue son état par habitude et tout machinalement. Quand M. Muller voudra voir autre chose que de l'habileté de main dans l'art, nul doute que nous n'ayons un bon peintre de plus. Jusque-là on se contentera de trouver comme nous, une académie largement brossée dans son *Saint-Jérôme*, et en présence de son *Diogène* d'un si vulgaire aspect, il vous viendra toute autre idée que celle d'un philosophe cherchant un homme.

Et M. Zarra qui nous a donné un *Christ au Jardin des Olives* plein d'effet et d'une excellente couleur, bien qu'un peu lâché de dessin. Et MM...... mais ce serait à n'en plus finir, et nous préférons ne plus nous rappeler personne.

Depuis plusieurs années, l'aquarelle a pris chez nous un rang élevé dans la peinture. Ce ne sont plus ces enluminures fades et pâles où se trouvait parfois quelque finesse de tons, mais qui manquaient toujours de puissance et de fermeté, et dont l'ambition se bornait à alterner les feuillets d'un album bourgeois en compagnie de poésies de famille.

Ce genre, qui, traité par de grands artistes, joint à une grande fraîcheur toute la vigueur de la peinture à l'huile, va de pair maintenant avec les tableaux, et nous pensons qu'on a grand tort de placer les aquarelles ainsi toutes ensembles, et surtout de les reléguer à l'extrémité d'une galerie, où l'on n'arrive qu'étourdi et fatigué.

Il est certains artistes dont le talent varie si peu que nous les nommer suffit pour indiquer leurs qualités et leurs défauts. Ainsi M. Hubert a exposé quantité de paysages, hardiment faits, d'un ton soutenu et manquant comme de coutume d'air et de légèreté. Dans M. Cicéri, représentant de l'ancienne aquarelle, à de charmans fonds pleins de finesse viennent toujours s'adapter des premiers plans mous et bla-

fards ; et selon son habitude , M. Callow nous a donné plusieurs vues d'une harmonieuse couleur et d'un faire trop lâché.

D'un effet piquant et d'un spirituel arrangement , le *Henri IV* de M^me Boulanger est ce que nous avons vu de plus complet de cet artiste. Autour du roi, conseillers à faces graves, enfans et dames de cour, tous ces personnages, d'une physionomie finement accentuée, sont d'une bonne couleur et d'une exécution pleine de franchise.

C'est moins de la difficulté vaincue, que de la disposition de son immense aquarelle que nous louerons M. Jaime pour son *Débarquement de Jacques II*. Toute cette scène que le roi domine bien , sans venir se poser selon l'usage au premier plan, est sagement comprise. Si quelque lourdeur d'empâtement se fait sentir sur les figures de droite, le ciel, les vaisseaux pavoisés et toute la vapeur des fonds ne laissent rien à désirer , et les terrains et les accessoires du premier plan de gauche enlevés avec un rare aplomb sont entièrement réussis. Après des productions de cette importance, et tout en faisant une juste exception pour les fleurs exposées par M^lle Brazier, nous demanderons la permission de nous occuper fort peu des pieds d'alouettes, pivoines et autres plantes qui poussent avec une effrayante rapidité sous les doigts d'une foule de charmantes demoiselles.

La seule remarque que nous ayons faite à l'égard de ces intéressans végétaux, c'est que les dahlias ont été d'un excellent rapport cette année.

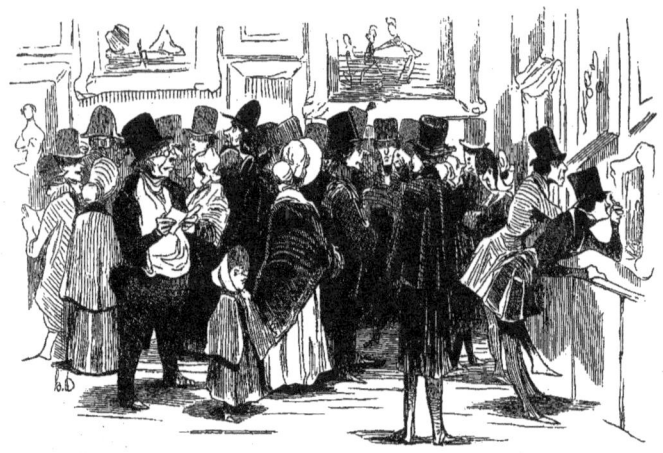

SCULPTURES.

n fait qu'on ne peut nier tout en respectant fort l'art de la statuaire, c'est la froideur du public à son endroit; de toute la foule qui se presse dans les galeries des tableaux, une fraction bien minime se hasarde à descendre dans la salle des sculptures, et encore n'y reste-t-elle que le temps strictement nécessaire pour dire deux ou trois « c'est fort beau ! » en regardant tranquillement les statues recommandées à son admiration.

mène dans un paysage, s'amuse en regardant une scène d'intérieur, ou frémit en admirant un assassinat, tandis que face à face avec une statue, ne trouvant que l'art seul dépouillé de tout accessoire, il se voit contraint de reconnaître son incompétence. Toutefois, s'il n'aime guère la sculpture, la vénère-t-il du moins profondément comme tout ce qui l'ennuie, et accepte-t-il avec complaisance sur telle production l'opinion qu'on lui impose.

L'impossibilité de juger la sculpture pour qui n'est pas artiste est tellement comprise par tous, que la critique elle-même, en dépit de son outrecuidance et de son aplomb,

Cette indifférence est toute naturelle : devant un tableau, si le public ne peut juger ce qui constitue la peinture proprement dite, il se rattache à une couleur qui le séduit ou à un sujet qui l'intéresse, et le sujet c'est surtout là ce qui le retient devant une toile ; il se pro-

SALON DE 1850.

se sent mal à l'aise pour en parler et s'en tient timidement comme le public au premier jugement porté sur une œuvre, sans jamais oser l'attaquer. Ainsi dans notre musée des antiques, et sans compter les

10ᵉ LIVR. — PL. LE SECRET A VÉNUS, LE VENDANGEUR.

plâtres du Parthénon ni la *Vénus de Milo*, nous avons cent figures de beaucoup supérieures à l'*Apollon du Belvéder*, qu'on nous présente toujours comme le type absolu du beau. Eh bien ! cette statue froide, raide et guindée, qui n'a pas les conditions nécessaires pour faire trois pas, et dont la tête sans caractère est d'une fort insignifiante beauté ; cette statue n'a pas encore trouvé une voix assez hardie pour lui dire nettement son fait.

Mais voici une preuve toute récente de l'incroyable frayeur qu'on éprouve généralement à combattre en cet art une opinion consacrée. Entre nos sculpteurs, il en est dix d'un talent autrement fort que Canova, qu'en sa qualité d'étranger nous avons jadis porté aux nues, comme nous admirons encore, sur parole, Thorswalden, le plus glacial et le plus sec des statuaires. Une statue de Canova était donc à vendre. Cette figure assez gracieuse mais sans style, d'une exécution molle et ronde, aux membres rembourrés et dont les pieds sont d'un manière remarquable, a été payée un prix fou

M. Mauzaisse; ne regardez pas à droite, car là sont les plus puériles, les plus froides et les plus ennuyeuses de toutes les enluminures qui se flattent du nom de *peinture* sur porcelaine. — Du courage, vous voici dans la salle des catacombes, ainsi nommée parce qu'elle renferme les élucubrations mortes des architectes de notre temps. Sur les murs se déroulent les mêmes bases, fûts de colonne, triglyphes, chapiteaux , oves et têtes de bœufs sèches que les grands prix d'architecture nous envoient de Rome chaque année avec la plus louable constance. Toutes ces choses, purement passées au trait, sont lavées avec une patience de religieuse. Dans les œuvres d'imagination pure, vous distinguez une façade de l'Église de Chartres, fort exactement mesurée, et surtout le projet d'un mausolée destiné à Napoléon le Grand, et dédié à la brave nation française. A ce singulier monument d'un caractère mi-indou mi-bourgeois, nous sommes persuadé que s'il pouvait dire son avis , le protecteur de la confédération du Rhin

par un noble banquier qui se croit naïvement possesseur d'un chef-d'œuvre. Et vraiment il doit penser ainsi, puisque nul ne se mettant en travers des éloges, n'a eu le courage de dire tout haut combien est médiocre cette *Madeleine* qui, reproduite plusieurs fois par son auteur, n'a pas même le mérite de l'originalité.

Pour en revenir au peu *d'empressement* que met le public à visiter les sculptures, il faut avouer que la tristesse et l'éloignement de la salle où on les entasse y sont aussi pour quelque chose. A des statues il faut de l'air, du soleil et de l'espace surtout ; et si l'administration n'a pas tout cela à sa disposition, au moins ne devrait-elle pas nous forcer à faire un voyage plein de péril et d'une longueur à rebuter les plus intrépides. Si du grand salon vous vous résignez à entreprendre cette course, pour ne signaler qu'une partie des dangers qui vous attendent, il vous faut d'abord traverser une étroite galerie bordée d'un côté par des gravures que vous regardez fort peu, attendu que depuis six mois tous les éditeurs en garnissent leurs devantures ; puis vous arriverez dans la pièce des émaux ; ici n'allez pas lever les yeux au ciel comme un chanteur de romances,

mais baissez la tête, malheureux! vous marchez sous un plafond de

préférerait grandement pour tombe, *son rocher si beau que l'on voit sur l'eau.*

Sans parler ici des admirables productions de l'art gothique, notre architecture, depuis la renaissance jusqu'à Louis XVI, avait, tout en s'efforçant de suivre les traditions grecques et romaines, conservé en dépit d'elle-même un certain caractère d'originalité. Élégante et fine sous François Iᵉʳ; ronflante et grandiose sous le grand roi; croustillante et coquette sous Louis XV, chacun des monumens produits par elle est fortement empreint du cachet de son époque. C'est que l'imagination n'était pas encore trouvée inutile dans cet art, ainsi que l'ont jugé nos bâtisseurs dans les nombreux monceaux de pierres qu'ils ont superposées depuis cinquante ans. Mais l'architecture de ce siècle, froide, plate, sans saillie sous prétexte de pureté, et dont l'absence de mouvement constitue la beauté aux yeux de ses partisans ; cette architecture qui nous a valu toutes ces revues de colonnes corinthiennes rangées devant un mur que nous décorons du nom de monument ; cette ennuyeuse maçonnerie prétendue grecque, sur laquelle on commence à plâtrer quelques détails renaissance en se croyant bien osés et bien originaux , l'architecture de nos jours enfin

est tellement en dehors de tout art qu'il ne faut vraiment pas l'intimider en le traitant comme tel. S'en occuper sous ce point de vue serait une ironie trop amère. Seulement puisqu'on l'admet encore au salon par le même sentiment qui fait donner le nom de majesté aux rois déchus, et que plusieurs personnes la prennent encore au sérieux, nous pouvons assurer que dans les projets que nous avons vus, MM. les architectes continuent dignement les saines traditions de l'école, lesquelles consistent à faire entrer le plus d'arcades et de colonnes possible sur une surface donnée.

Ne pensez pas encore être au bout de vos peines, mais reposez-vous un peu devant le beau tableau de M. Ingres, et de là prenez votre élan pour courir hardiment sous les peintures de MM. Abel de Pujol, Picot, Heim Meynier, etc., etc., sans vous laisser intimider par leur couleur criarde et leur menaçante laideur. Une fois à l'escalier vous êtes sauvé, relevez le collet de votre paletot, mettez vos mains dans vos poches et vous pouvez en toute sûreté descendre paisiblement dans la salle des sculptures.

Cependant le manteau de glace qui vient se poser immédiatement sur vos épaules vous conseille en ami de ne pas dépenser plus de dix minutes d'admiration si vous tenez peu à devenir possesseur du plus joli rhume de cerveau des temps civilisés.

Et maintenant que vous voilà sain et sauf à votre destination, permettez-nous quelques mots sur les œuvres qui vous entourent.

Bien que nous détestions de tout cœur la figure héroïque comme la comprenaient les sculpteurs du temps de l'empire, et que nous admirions fort en M. David l'immense talent avec lequel il rend la souplesse des chairs et l'indication ferme des attaches et des os, son *Barra mourant* nous semble d'une nature et d'une vérité un peu vulgaires. Sans demander une noblesse de convention, nous voudrions la tête moins lourde et moins commune. Si Barra était laid, il ne fallait nullement s'inquiéter de la ressemblance. Considérée comme étude, cette figure a des parties supérieurement exécutées.

Largement compris et d'un faire puissant et gras, les bustes de M. David sont, cette année comme toujours, d'une haute tournure et d'un modelé plein de franchise et de simplicité. Celui de M. de Tracy nous paraît le plus remarquable, et nous le préférons à la tête colossale de M. Arago dont les sourcils en abatjour pourraient, à la rigueur, se voir taxés d'exagération. Dans le buste de Mlle Mars on sent tout l'embarras de l'artiste qui hésite entre la nature qu'il a sous les yeux et le désir galant de n'être pas trop brutalement vrai. Aussi n'en est-il résulté qu'une œuvre métis sans le moindre caractère. C'est que le marbre, en fait d'éternelle jeunesse, se prête moins à l'hyperbole que la réclame de journal, et n'a pas à beaucoup près la souplesse du feuilleton.

Il ne fallait rien moins que tout le goût et le rare talent d'arrangement de M. Pradier pour se tirer avec un tel bonheur de l'immense difficulté que présentait sa statue du *comte de Beaujolais*. Avec un costume se prêtant si peu aux exigences de la sculpture, cet artiste a su faire une figure d'une grace exquise. Dans les vêtemens mollement plissés, on sent merveilleusement les différentes étoffes, et sauf un léger manque de fermeté, la tête, d'une expression bien sentie, ne laisse comme métier rien à désirer. C'est vraiment grand dommage qu'auprès d'une statue de cette valeur, M. Pradier nous ait donné un *comte de Damrémont* d'une tournure si lourde et d'un aspect si trivial.

Mais notre figure de prédilection et que nous pensons la meilleure de l'exposition, c'est la charmante *jeune fille confiant son secret à Vénus*, de M. Jouffroy. D'une pureté de lignes ravissante, frêle sans maigreur, chaste, élégante, et d'un caractère tout naïf et candide, le seul défaut de cette œuvre remarquable est d'être exécutée de nos jours. Si, quelque peu mutilée, statue pareille nous était donnée comme provenant de fouilles classiques, ce serait vraiment plaisir d'entendre nos phraseurs artistiques lui donner sur-le-champ une date et un auteur, et partir de là pour exalter la sculpture antique et gémir avec amertume sur l'impuissance de l'art moderne.

Toutes les qualités qui se trouvent dans le *Danseur napolitain* de M. Duret se rencontrent également dans son *Vendangeur improvisant*. A ce bronze, d'un excellent mouvement, qui vit bien et dont les extrémités sont d'une exécution serrée, on pourrait reprocher seulement quelque sécheresse dans le visage, que son expression forcée fait grimacer un peu.

Sans nous étendre au sujet de M. Etex, dire qu'il nous a donné le marbre de son *Caïn*, c'est rappeler l'immense succès qu'obtint ce groupe célèbre lors de son apparition.

De ce que nous avons l'air de réciter ainsi une louangeuse litanie, n'allez pas en conclure que les sculptures médiocres ou mauvaises soient cette fois en minorité; tant s'en faut, mais seulement le loisir nous manque pour en parler. Sans cela, nous n'aurions qu'à choisir depuis un gros Charles Martel, d'une désinvolture fort pesante jus-

qu'à cette singulière poupée de cuivre aux yeux écarquillés, qui s'intitule le *Réveil*. Que Dieu vous préserve d'un réveil semblable,

car de bien tristes rêves ont dû le précéder; et dans cette revue nous nous garderions bien surtout d'oublier une sombre figure allégorique dont la prétention est de représenter *le Secret*. En ce cas c'est un secret horrible, et si jamais on vous en confiait un de cette nature, nous vous invitons fort à le trahir en vous en débarrassant le plus promptement possible. Il est vrai qu'on aurait une peine extrême à trouver un confident.

Mais pour ne nous occuper que des œuvres remarquables, hâtons-nous de citer la *Velléda* de M. Maindron. Cette statue, posée dans un sentiment vrai, quoique un peu lourde de galbe, est ajustée avec infiniment de goût, et sur son visage d'un type élevé se lit une touchante expression de mélancolie rêveuse. — Une figure verveusement mouvementée et d'une exécution énergique, c'est *le Signal du Sabbat* par M. Faillot; une originalité puissante et une fougue sans dévergondage se révèlent en cette vigoureuse production que nous croyons le début de cet artiste.

A M. Barre, l'auteur de Fanny Elssler, d'Amany et de toutes ces délicieuses statuettes que de pauvres imitateurs copient si tristement, le jury a cru devoir refuser le portrait de M^{me} D..., la plus ravissante figurine qu'il ait encore produite. Pourquoi? Nous l'ignorons, et le jury probablement aussi. Il faut donc nous contenter de son enfant si joli, si vivant et qui nous jette en jouant son franc et gracieux sourire. — Bien qu'il soit loin d'être une chose complète, l'*Ugolin* de M. Rochet a pourtant de belles qualités. — Si nous félicitons M. Fratin pour son *Combat d'aigle et de vautour*, nous nous dispenserons d'agir de même avec M. Bussy, qui nous paraît abuser dans son *Lion* à crinière de palmier de la permission qu'a tout artiste de s'inspirer de M. Barye. — Enfin, comme nous pensons avoir maintenant signalé toutes les œuvres de quelque importance, nous terminerons en admirant avec quel fraternel accord MM. Dantan ont échoué dans leurs bustes de M^{lles} Rachel et Fanny Elssler.

Et à cette heure que notre tâche est remplie, désirant nous priver d'un insignifiant résumé, nous croyons clore dignement l'examen du salon par cette mémorable sentence éditée par M. Louis Desnoyers :
« La plus ennuyeuse de toutes les choses inutiles, c'est la CRITIQUE. »

SALON DE 1839.
Eugène Delacroix.

Hamlet

SALON DE 1839
Scheffer.

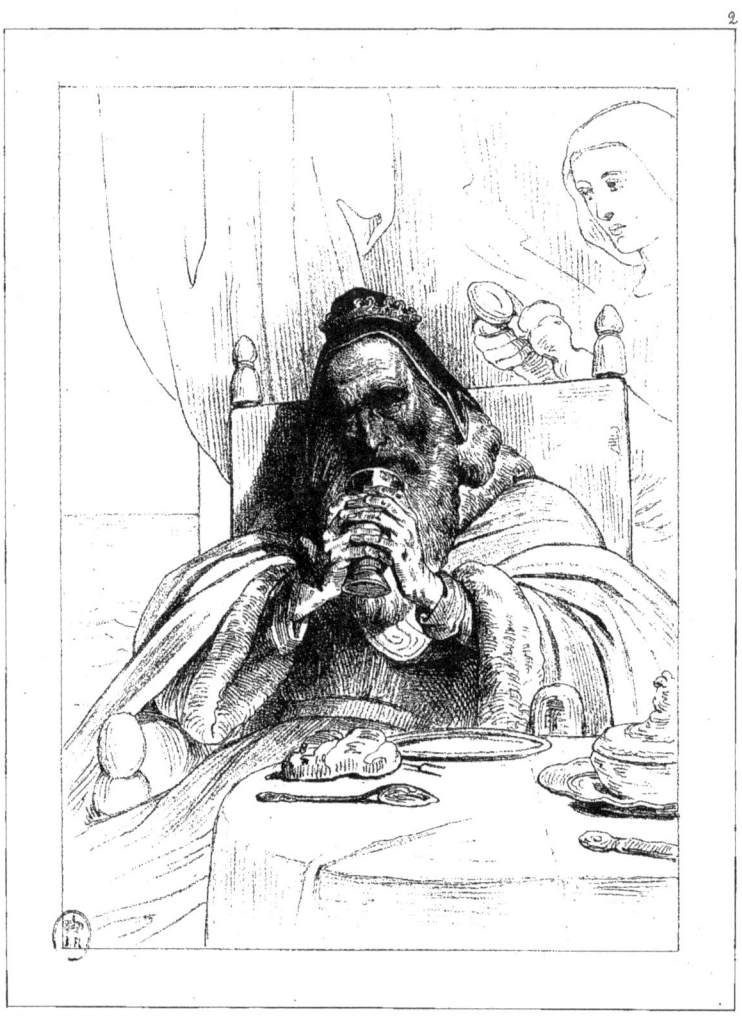

Le Roi de Thulé.

SALON DE 1859.
Brune.

L'Envie.

SALON DE 1839
Ziegler.

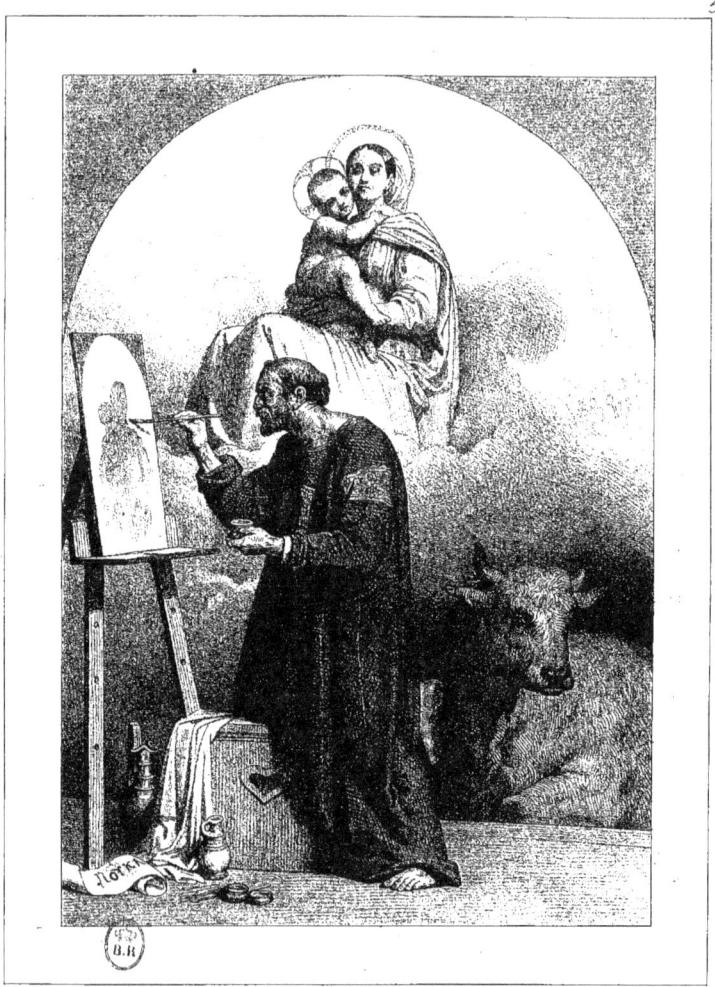

Vision de St Luc.

SALON DE 1839.
Clément Boulanger.

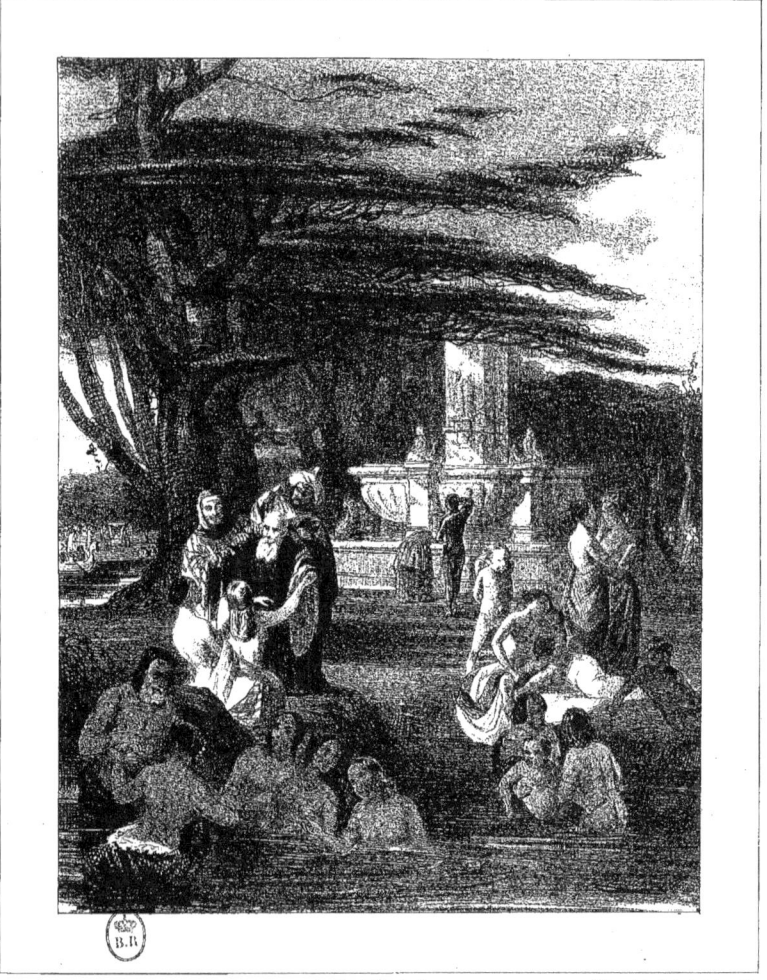

La Fontaine de Jouvence.

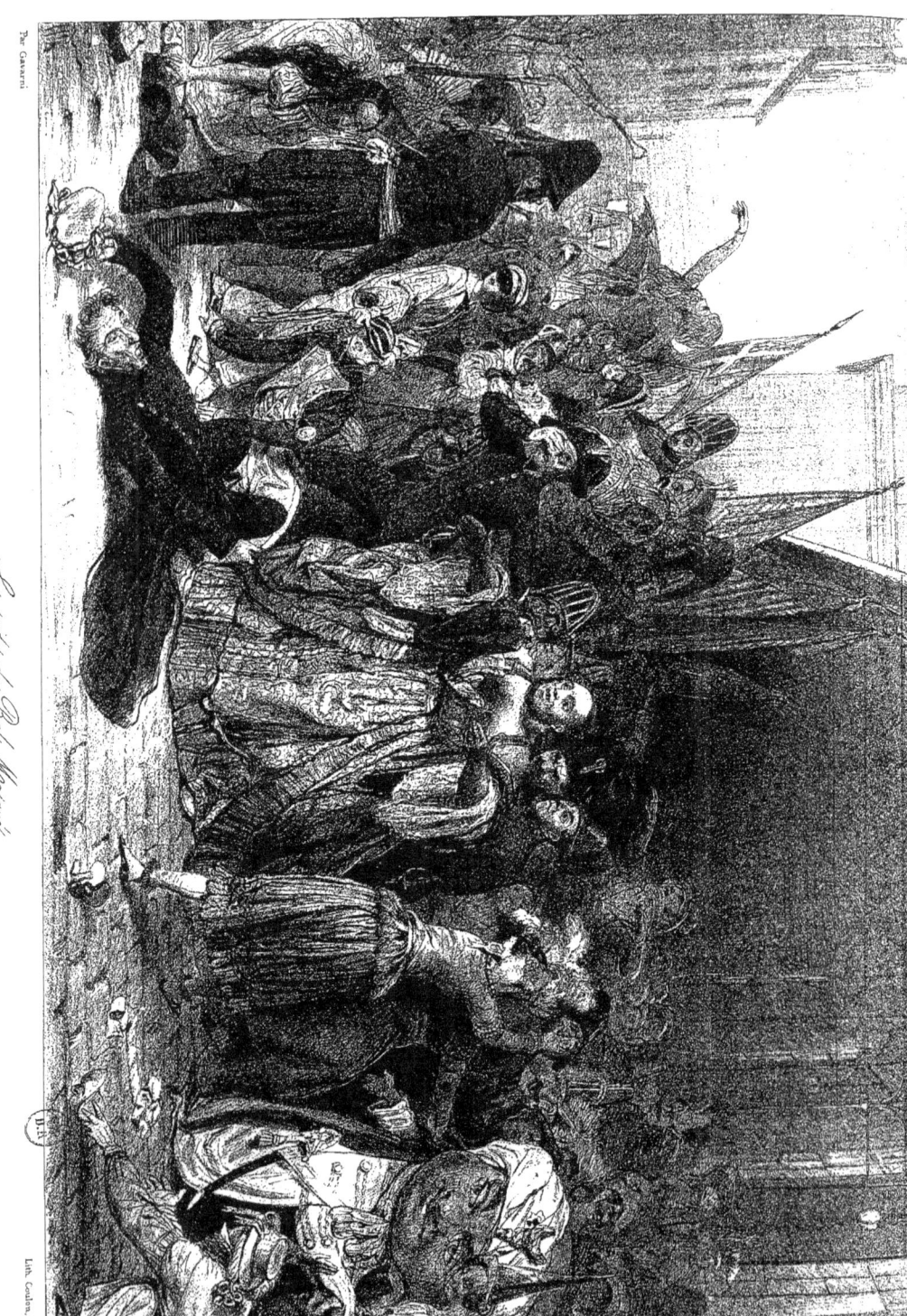

SALON DE 1839.
J. Gigoux

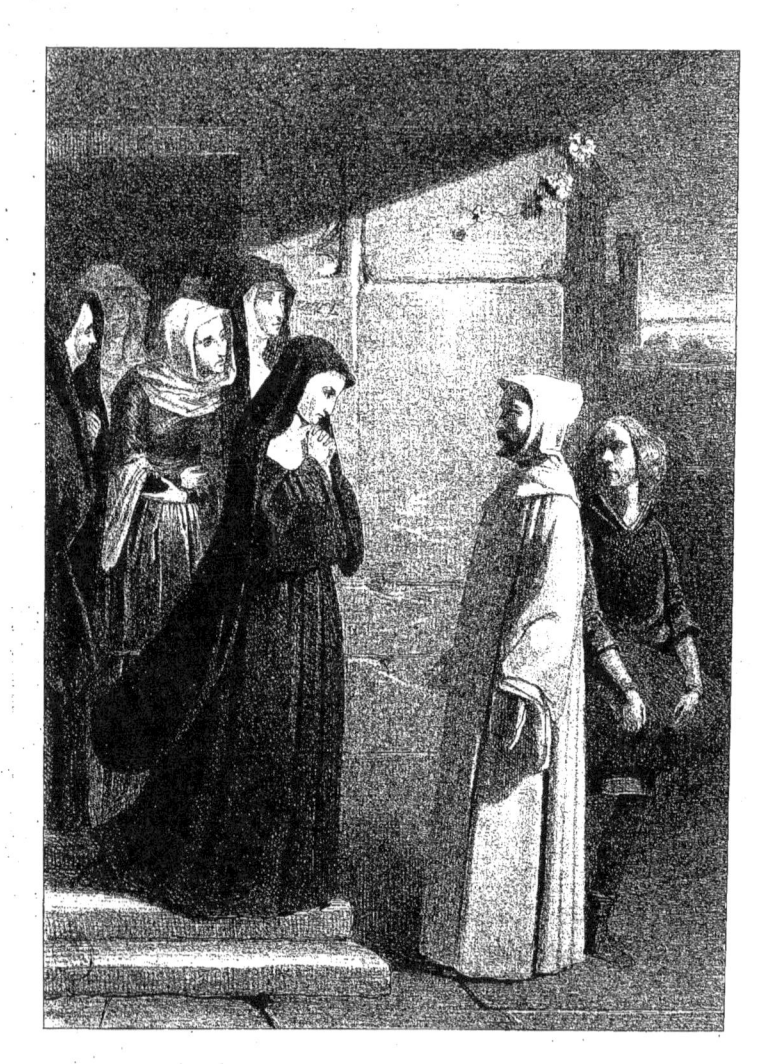

Héloïse reçoit Abeilard au Paraclet.

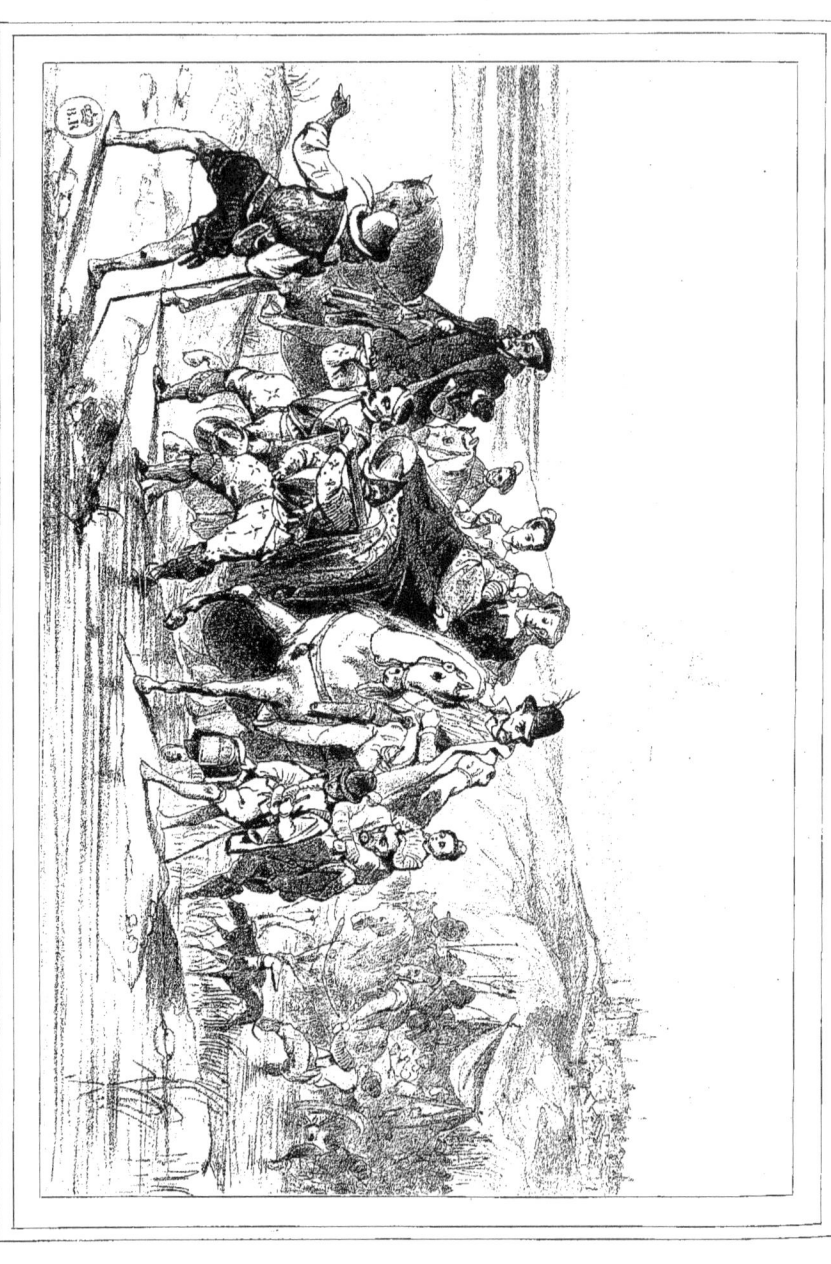

SALON DE 1859
GIRAUD (Eugène)

Passage à gué de la Loire par le Prince de Condé et l'Amiral de Coligny

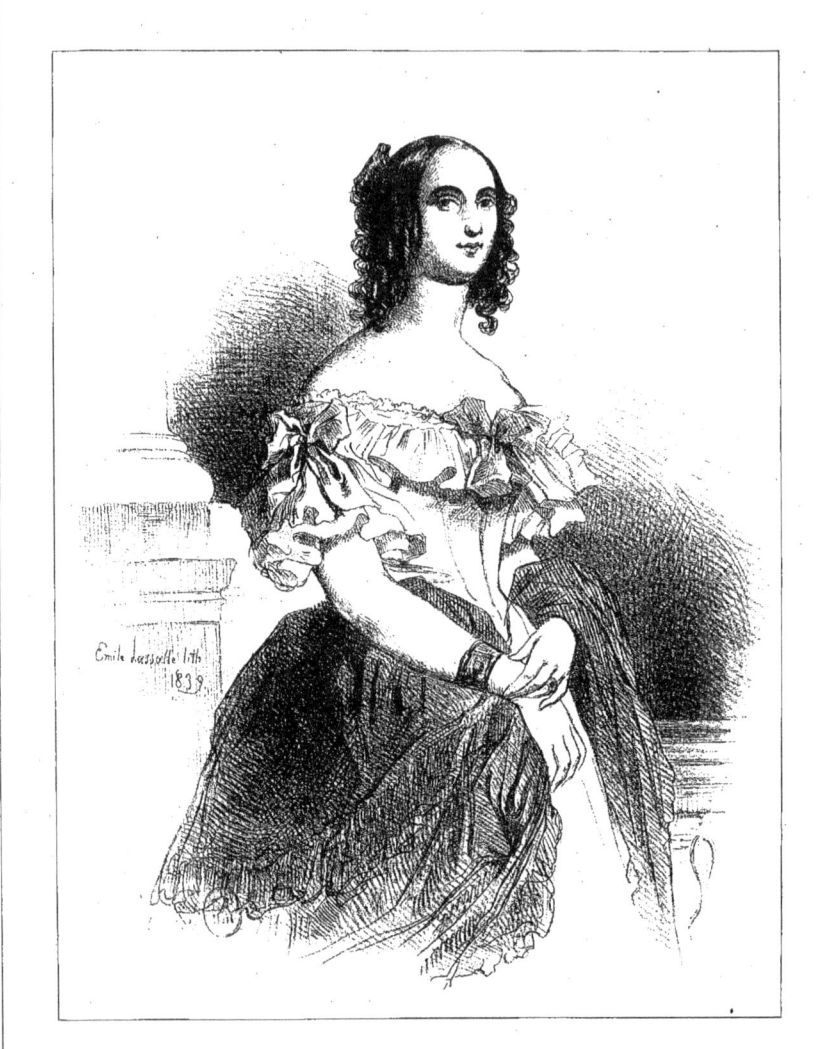

Louis Boulanger Pinx.^t Lith. Coulon, r. richer, 7 Em. Lassalle Lith.

Portrait de M.^{me} Victor Hugo

SALON DE 1859
Charpentier.

Portrait de Georges Sand

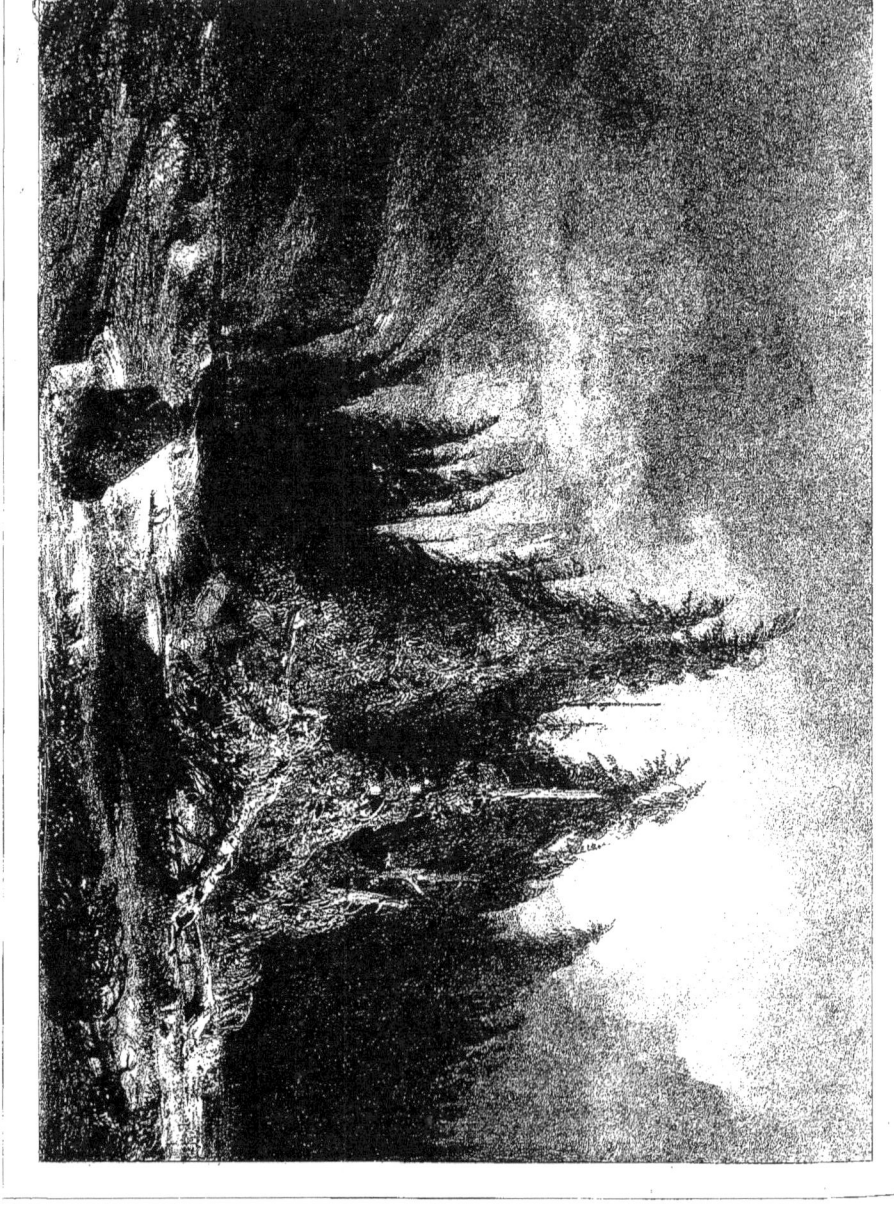

VUE PRISE A LA HANDECK.
Route du Grimsel, Canton de Berne Suisse

SALON DE 1839.
Jules Dupré.

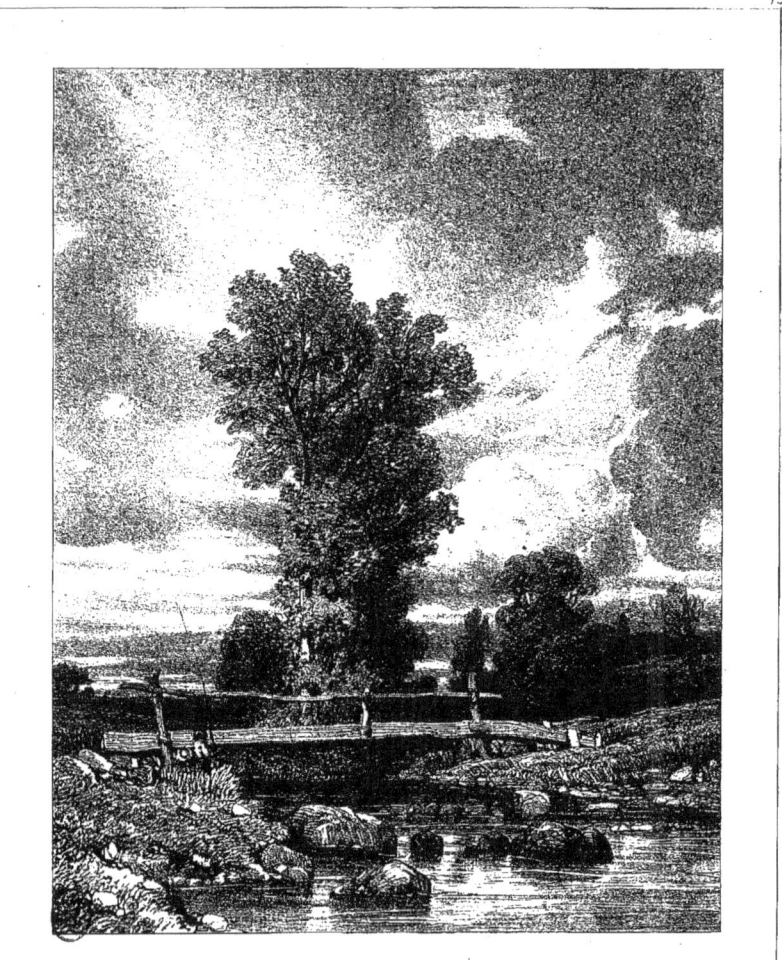

Pont sur la rivière du Fay. (Indre.)

SALON DE 1859.
Decamps

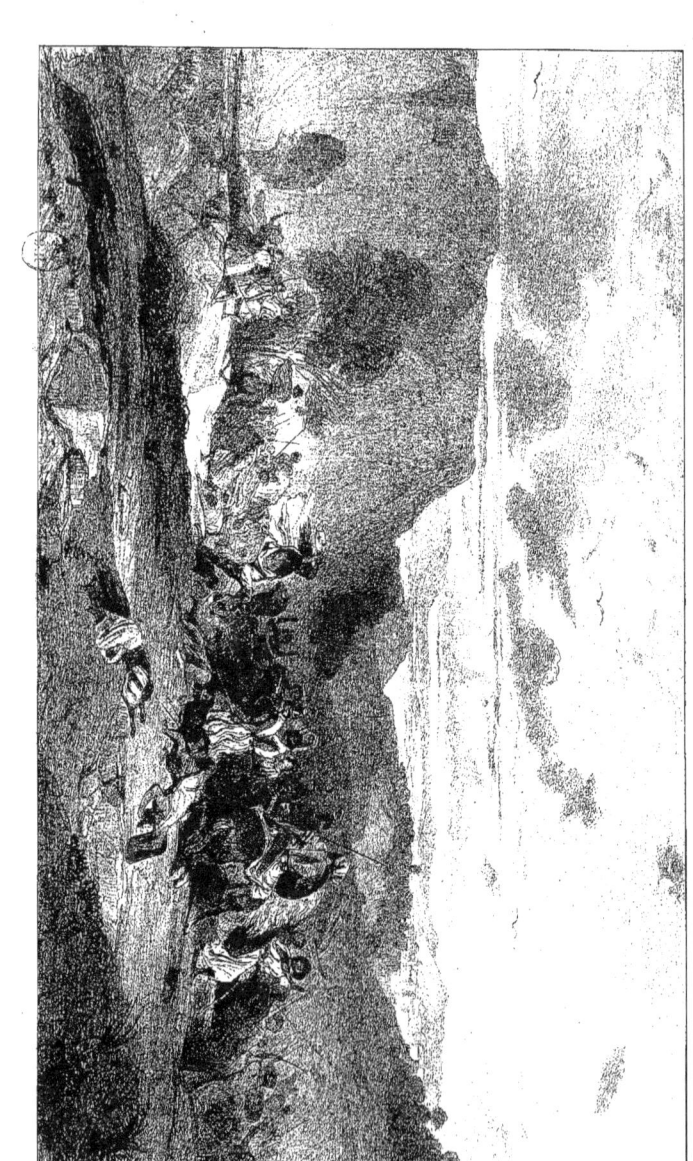

Samson, étude de la caverne, chez rochers à Gétam.

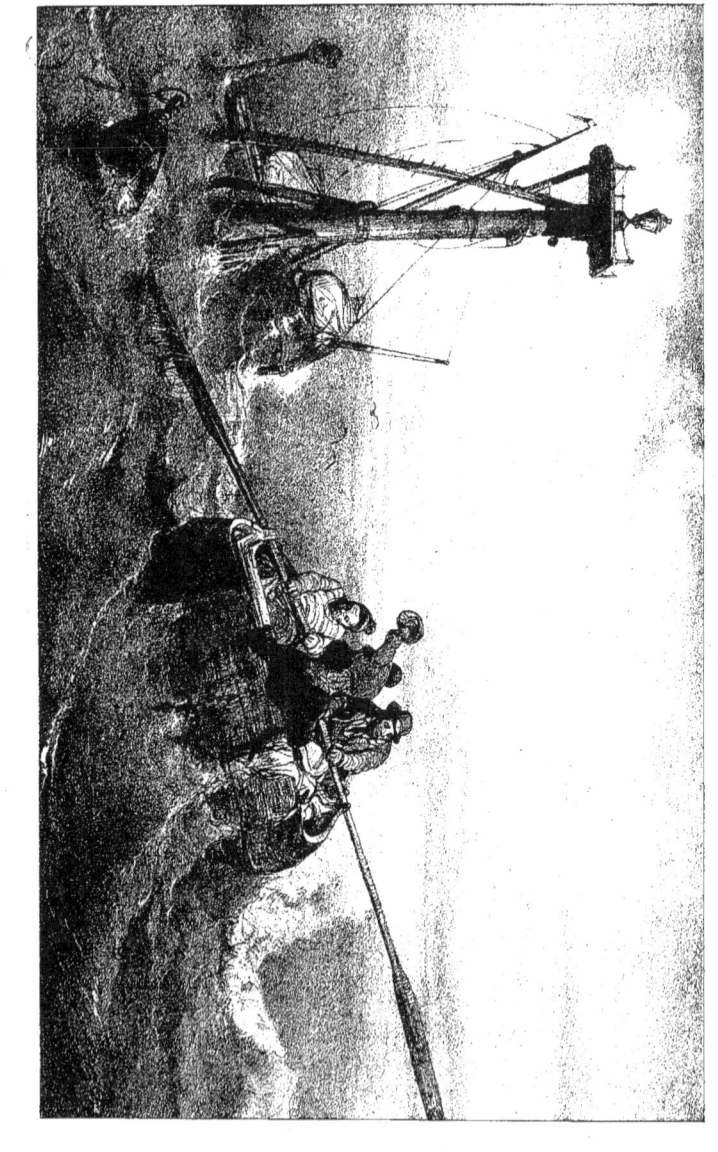

SALON DE 1836.

Lepoitevin.

Les Pilotes du Ménéviat.

SALON DE 1839.

Mouvaux.

Challamel, lith.

Soldats emmenant à l'Hôtel-Dieu

Wild Pinx.t & Lith.

Le Canal de Venise.

Lith. Rigier & C.ie r. richer 2

MAISON DE JOSSE.

Wild.

Edité par le Charivari, r. du Croissant, 16

SALON DE 1838.

Jaime.

Challamel del

Imp. Zuccel Lith. Kaeppelin & C.ⁱᵉ r. du Croissant

Edité par le Charivari, r. du Croissant, 16.

Le Roy Jacques 2 est venu en France où il a été réfugié le 25 Décembre 1680 (Journée)

SALON DE 1839
Jouffroy.

Lith. par S. Petit. Lith. de Coulon, r. richer, 2.

Le premier secret confié à Vénus.

SALON DE 1839
Duret

Vendangeur improvisant sur un sujet comique. (Souvenir de Naples.)

www.ingramcontent.com/pod-product-compliance
Lightning Source LLC
Chambersburg PA
CBHW071416220526
45469CB00004B/1304